高等院校艺术设计专业规划教材

设计形态造型

刘 栋 程 越 主编
陈顺和 叶翠仙 副主编

Design and Form

化学工业出版社
·北京·

本书主要讲解形态造型的设计方法，书中设有大量设计造型思维方式的训练内容，为读者建立抽象思维方式和审美奠定基础。全书共五章内容，第一章从观察方式入手，将读者从传统的焦点透视中解放出来，建立全新的思维和审视角度，然后在具象和抽象之间的反复练习中建立抽象的形式美。第二章在对抽象的造型进行了一定的阐述之后，引导读者对抽象的造型元素进行系统地掌握，即对点、线、面要有相对准确的认识，掌握造型元素的概念和基本特点。第三、第四章是对空间造型和时间造型的讲解，其中从空间的深度和空间的平面布局入手对空间进行造型表现；对时间的表现是一个相对较难的课题，该书提出了几种表现时间的方法。第五章通过对通感造型的讲解、练习，为建立联觉的审美表现打下基础。

本书可作为艺术设计各个专业的基础课程教材，也适用于设计工作从业人士参阅，并对设计爱好者、业余学习者的提高有较大帮助。

图书在版编目（CIP）数据

设计形态造型/刘栋，程越主编．—北京：化学工业出版社，2016.6（2024.8重印）
高等院校艺术设计专业规划教材
ISBN 978-7-122-27056-6

Ⅰ．①设⋯　Ⅱ．①刘⋯②程⋯　Ⅲ．①造型设计-高等学校-教材　Ⅳ．①J06

中国版本图书馆CIP数据核字（2016）第102394号

责任编辑：张　阳　　　　　　　　　　　　装帧设计：王晓宇
责任校对：李　爽

出版发行：化学工业出版社（北京市东城区青年湖南街13号　邮政编码100011）
印　　装：北京科印技术咨询服务有限公司数码印刷分部
787mm×1092mm　1/16　印张9½　字数189千字　2024年8月北京第1版第2次印刷

购书咨询：010-64518888　　　　　　　　　售后服务：010-64518899
网　　址：http://www.cip.com.cn
凡购买本书，如有缺损质量问题，本社销售中心负责调换。

定　　价：29.00元　　　　　　　　　　　　　　　　　　版权所有　违者必究

前言 Foreword

目前中国设计在飞速发展，相应的设计教育也在不断跟进，作为设计教育的基础——设计形态造型，成为各高校关注和研究的重要课题。设计形态造型主要涉及设计的造型方法和原则。相对于纯艺术专业，设计形态造型不再是单一的具象研究，其造型方法和形式更加多元化、深刻化，对建立非具象的审美方式和思维方式具有重要的作用。同时，现代艺术在形体造型上具有非具象的特点。这种造型语言对今天的形态造型设计有着深刻的影响。总之，设计形态造型课程是对建立在非具象基础上的抽象造型规律的讲解。

在现代艺术发展的基础上，设计形态造型研究具有相对系统的理论根基，图形逻辑思维在设计艺术上显现了重要的作用，可以帮助艺术设计专业的学生建立起抽象的视觉系统、全新的思维方式和审美意识形态。现代艺术的审美原则建立在抽象构成体系的基础上，构成是现代艺术理论形态的元素结构，为现代艺术的发展奠定了坚实的基础。

首先，本书从观察方式和观察角度入手。设计艺术创作的表现方式取决于思考方式，而思考方式取决于观察方式。现代艺术的观察方式不再是传统的具象式的表象观察，观察的深入程度直接决定了设计者的艺术态度以及创作的方式和方法。一旦建立现代艺术的观察方式，所有的艺术创作都将在一个全新的层面上展开，摈弃传统的焦点透视的观察方式，建立动态的思维和审视方式。所有的画面都是建立在非具象基础上的抽象形式的表达。

其次，进入具象与抽象之间的联觉性练习。引导学生从具象造型入手，逐渐在具象造型背后寻找造型的抽象元素语言，寻找戏剧性的组织规律，提高元素的抽象纯度，并将组织规律高度明确，最终将两者有机组合。在此过程中，学生通过非主题性的造型研究，明确抽象审美的存在方式和存在的表象，从而在艺术形态中掌握现代艺术设计真正存在的意义和价值，并在具象与抽象之间不断地巩固两者之间的联系，逐渐地建立独具特色的思维方式和审视态度，从而建立自己的符号语言。

在具象与抽象之间反复练习之后，学生会对抽象的形式更加敏感，逐渐寻找到造型语言中最基本的造型元素——点、线、面，即所有艺术造型最基本的存在方式。学生要对造型基本元素有专业的审美观，知道元素本身的特点和美学上的构成方式，以及元素之间的联系和有机的过渡形态，最终构筑起对抽象构成体系的审美原则和方法。

在熟悉基本的造型元素及其组织规律之后，要系统地研究二维平面中空间和时间的概念及表现方法。这里的空间和时间不同于哲学上的空间和时间，但也有着千丝万缕的联系。只有掌握空间和时间的概念及其表现方法，才能做到在具体的设计中不忽略重要的艺术成分，表现出艺术形态最根本的两种存在方式和存在意义。

最后，讲解人的通感现象及设计中的通感造型。现实中，人的审美在不同的感觉之间互相转化，而在艺术中，创作者可以通过听觉的视觉化、触觉的视觉化，最终将艺术的表现方式建立在基本的感觉层面上。在这里，造型艺术的本质不过是知觉的形态化而已。

本书融合了原有的设计素描、平面构成这两门主要的基础造型课程，将知识体系系统化、深入化、整体化，可以有效地建立学生独立思维和创新的能力，鼓励学生在课程中寻找自己，找到自己潜在的造型手法和固有的思维、审美方式，并将其挖掘出来进行系统和抽象的训练，完善自己的思维方式和对客观事物的观察角度，激发创作热情和创作潜力。

在运用该教学体系的过程中，我们深感学生的思维是非常活跃的，而且该体系有效地将学生的主动性、创作性提高到较高层面，学生亦能在后面的专业课的学习中体会到《设计形态造型》为他们提供的给养。

本书由刘栋、程越任主编，陈顺和、叶翠仙、张阳任副主编，参与编写的人员还有韩易明、陈思建、李静、唐乐尧、陈海英。

由于时间仓促，在编写的过程中难免有疏漏和欠妥之处，望各位读者提出宝贵的意见和建议。

<div style="text-align:right">

刘　栋

2016年4月

</div>

目录

绪论

一、设计形态造型的含义　　002
二、设计形态造型的基本特点　　003

第一章　设计形态造型的方法

第一节　建立多角度多层面运动的观察方式　　006
一、按空间位置的变化进行观察　　006
二、按时间的先后顺序进行观察　　008
三、按事物呈现的层次进行观察　　009
四、观察方法的具体要求　　010
课题研究　　012
课后作业　　012
第二节　从具象过渡到抽象　　019
一、抽象艺术的诞生及含义　　019
二、抽象艺术的特点　　020
三、从具象到抽象的思维与方法　　021

课题研究　　　　　　　　　　　023
　　　课后作业　　　　　　　　　　　023
　第三节　抽象元素多种形式的表达　　029
　　一、抽象元素的多种形式　　　　　029
　　二、抽象形式的表达　　　　　　　032
　　　课题研究　　　　　　　　　　　034
　　　课后作业　　　　　　　　　　　034
　第四节　掌握不同的抽象设计语言　　042
　　一、不同的抽象语言　　　　　　　042
　　二、抽象语言的多元化应用　　　　047
　　　课题研究　　　　　　　　　　　049
　　　课后作业　　　　　　　　　　　049
　第五节　解构与重构　　　　　　　　054
　　一、解构与重构的概念　　　　　　054
　　二、解构与重构的方法　　　　　　056
　　　课题研究　　　　　　　　　　　057
　　　课后作业　　　　　　　　　　　057
　第六节　抽象元素的解析　　　　　　062
　　一、抽象元素的基本形式　　　　　062

二、抽象元素的变形	**063**
课题研究	**065**
课后作业	**065**

第二章　抽象的基本造型元素

第一节　点造型	**074**
课题研究	**077**
课后作业	**077**
第二节　线造型	**084**
一、线的艺术特点	**084**
二、线的造型美感	**086**
三、线与线之间的关系语言	**088**
四、线与色彩之间的关系语言	**089**
课题研究	**090**
课后作业	**090**
第三节　面造型	**096**
一、面在空间里的造型关系	**097**

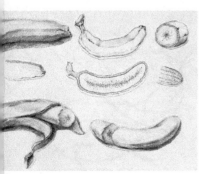

二、面的三原形　　　　　　　　　　　097
　　课题研究　　　　　　　　　　　　　099
　　课后作业　　　　　　　　　　　　　099

第三章　空间造型

　　第一节　空间造型的特点　　　　　　106
　　第二节　空间造型的表现方法　　　　107
　　一、空间深度的表现方法　　　　　　107
　　二、空间布局的表现方法　　　　　　109
　　课题研究　　　　　　　　　　　　　111
　　课后作业　　　　　　　　　　　　　111

第四章　时间造型

　　第一节　时间成为艺术的主题　　　　120
　　第二节　时间造型的特点及其表现方法　122
　　一、时间造型的特点　　　　　　　　122

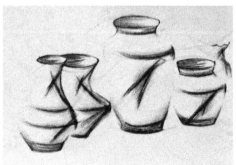

二、时间造型的表现方法	125
课题研究	127
课后作业	127

第五章　通感造型

第一节　通感的概念及特点	136
一、通感的概念	136
二、通感的特点	137
第二节　通感造型的表现方法	137
一、将听觉转化成视觉	137
二、将触觉转化成视觉	138
课题研究	139
课后作业	139

参考文献

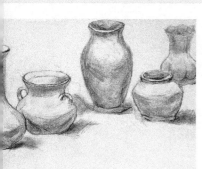
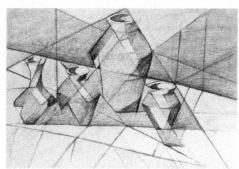
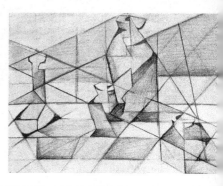

绪 论

一、设计形态造型的含义

　　设计形态造型是运用简单的绘画工具或制作材料进行造型创作的创造性活动。它拥有着悠久的历史，从最早的岩画就可看出先民运用这种方式记录生活，表达对生活的期许或对宗教图腾的崇拜。

　　最早的基础形态造型训练是基础素描。基础素描也称为常规素描，作为一门造型艺术的基础课，以质感、明暗调子、空间感、虚实处理、造型的准确性以及科学的观察方法等方面为重点，研究客观造型的基本规律，了解物体形态的具体内部构造，并以画面统一的视觉艺术效果为主要目的。基础素描属于写实性素描，在绘画类教学中一直扮演着提高学生基础造型能力的角色。对于设计类专业而言，在相当长的时间里，它一直延续着与纯艺术专业（如中国画、壁画等）相同的教育培养方式。这种方式下的造型形式对物体的理解与表现只停留在粗浅的表面，无法从实质和深度上去探究物体的造型规律。

　　面对今天的设计教育，传统的素描教学无法达到预期的效果，设计类专业的学生需要更多创意的思维方式和新颖的表现方法。为了更好地开发学生的设计思维，建立起系统的抽象思维和审美方式，在实践教学期间，我们进行了抽象艺术形态理论讲解以及大量针对性的训练，最终形成了一套相对全面而实用的关于设计形态造型的教学体系，在此编撰成册。

　　在本书中，设计形态造型主要是指，以造型设计为目的，根据设计形态造型规律和设计生产要求所创造的，在自然形态的基础上对自然形态进行重组、变形、演绎、归纳以及设计逻辑推理，突破自然物象的固有模式，使自然物象改变其自然属性和客观实在，建构和设计成全新的造型结构关系和视觉样式，旨在培养学生设计思维的一门基础课程。

　　如果我们使用了"设计形态造型"这样一个词汇，就必须指出，这个设计内涵并不仅仅是狭隘意义上的设计。一般对"设计"的定义是，在正式做某项工作之前，根据一定的目的要求，预先制定方法、图样等。但是我们对设计的理解可能要超越如此简约的解释，更愿意把它的范围与界定领域扩充化。设计是所有艺术学科的本质特征，从精神意义的层面讲，设计是把不可能变为可能，使之服务于人类社会精神、物质生活的创造性活动。高明的设计是创造性、独特性兼备的"无中生有"，其实用性、审美性在历史传承和创新的过程中体现出的智慧和思想之光令人荡气回肠。

　　本课程主要针对19世纪末20世纪初的现代艺术典型的风格流派进行艺术形式和思想的解析，从而建立起多元的创作思维和表现方式。并通过专题性的训练，进一步探究创作者内心所具有的独特的感受方式和特有的表现手法，进一步提高其审美水平，最终能够熟练地掌握现代艺术的抽象思维方式和基本造型手法。并且该教学体系打通

了艺术设计专业各基础教学的课程模块，形成大学科的教学体系以及体系化的教学思路，消除由于单科课程教学造成的知识点衔接不好的现象，从而使学生掌握整体的、系统的知识脉络，为进入专业课的学习打下坚实的基础。

二、设计形态造型的基本特点

1. 思维特点

设计形态造型采用的设计思维是在形象思维的基础上，运用抽象思维和逻辑思维建立符号性的审美方式。

（1）**形象思维**　是在对生活进行直觉感受的基础上，进行再现形象的思维方式。

（2）**抽象思维**　指设计过程中对造型元素、客观素材与艺术感受进行间接性、概括性、综合性、分析性、归纳性等的处理，是以理性思维为主体的思维方式。

（3）**逻辑思维**　在设计上反映为直觉性与间接性相结合、个别性与概括性相结合、典型性与综合性结合，以形式的规律而渐变的方式呈现。

2. 造型特点

（1）**造型多样性**　可以是结构、装饰、写意、抽象、创意、表现等。

（2）**知觉多元性**　通过视觉与其他感觉综合进行通感练习，通过感觉的刺激形成神经冲动，再传至大脑，在神经中枢形成通觉意识。最终的表现是知觉性的、综合性的，而不是感性的、片面性的，是建构在理性基础上的综合反映。

（3）**空间多维性**　空间本身是多维的，通过多视角的观察，进行综合性、全方位的艺术表达。

3. 表达特点

（1）**表达语言的多元性**　可采用素描、墨色、马克笔、拓印、褶皱、痕迹、综合材料、现实的物品等进行表达。

（2）**表达媒介多元性**　可以是多种艺术表达领域的融合，或是多种艺术形式的综合，甚至可以使用多媒体或是数字媒体的综合型体验等。

（3）**表达体系的不稳定性**　艺术最早是在传达相对稳定的艺术理念，但是设计形态造型中艺术表达的不再是稳定的设计观念，而是非常不稳定的艺术观念，甚至是完全相反的艺术观念，所以体现出设计思路的不稳定性。学生应通过独立的艺术形式表达自己的艺术想法，建立两者之间相对的稳定性，构筑自己的符号体系，所以在该稳定性真正定型之前都是相对不稳定的艺术探索。

4. 设计形态造型的能力要求

设计形态造型实践是一项有目的的造型设计活动，涉及众多知识体系、审美体验

及表达方式。学生要通过对自然形态和组织关系的理性认知，并经过抽象的思维过滤和逻辑的思维推理，逐渐构筑起一个全新的视觉秩序体系和审美体系，从而使自己具备敏锐的洞察力、综合的分析能力、准确的表现力、抽象的审美能力。设计形态造型对学生能力的培养主要体现在以下几个方面。

（1）综合表现能力　设计形态造型通过学生对物体的观察、分析、理解、表现，把物质形态转化成艺术形态并进而表达出来。对艺术的理解是需要一定时间沉淀的，经过一定时期，对各种不同艺术形态有了较深入的理解，从而建立自己独立的艺术表达体系。

（2）形态审美能力　设计形态造型在研究形态构成、机能结构的同时，探索形态构成美的特征，把构成美的结构、造型机能等进行综合分析，提取美的元素，进行美的表现；或表达对真的审美追求，因为在现代艺术中还注重对真的表现，即对自然本质的认知。

（3）多视点的观察表达能力　艺术形式的表达取决于观察思维及方法。该能力要求学生掌握动点透视的观察和表现方法，摆脱焦点透视的影响，学会运用立体观察和表现能力，从而建立起现代艺术应该具有的知觉表达方式。

（4）创造能力　创造能力是一切艺术、创意产生的保障。创造能力首先需要的是对专业内容的热情，只有在相对激情的心态下才能够创新。设计形态造型从设计的角度运用设计语言形式，将设计构想表现出来，并通过意象构成的内容激发出学生的创造力，将形象思维和逻辑思维结合起来。

（5）快速表现能力　设计形态造型将设计构思表现在平面上，进行多维度的表现和结构的分解，较全面地反映设计，传达信息，作为以后完成效果图或模型的基础。

第一章
设计形态造型的方法

Chapter 1

第一节　建立多角度多层面运动的观察方式

一、按空间位置的变化进行观察

对于艺术创作而言，创作什么并不重要，关键的是怎么创作。创作的方式首先取决于思考的方式，而思考的方式首先取决于观察的方式。传统西方的观察方式是建立在焦点透视的基础上，这种观察方式导致作品的形态是局部的、静止的。

中国传统绘画中的散点透视是移动视点打破视域的界限，采取漫视的方法和多视域的组合，将景物自然地、有机地组织到一个画面里。这是一种复原性的透视方法，给画面构图带来了更大的自由性，能达到广视博取、随心所欲、纵横经营的目的，自然会形成一些特殊的构图形式。散点透视的主要特点是具有平面意识。中国画讲究"形神兼备"，既然要突出表现"神"而非形体，那么就不需要根据科学的透视方法画画。在中国古代画家看来，画家欲画的景物是"心象"，而不是纯客观的物象。散点透视法恰恰可以用来表现纯客观意义上所没有的"心象"。中国和古埃及都有散点透视的现象（图1-1-1、图1-1-2）。

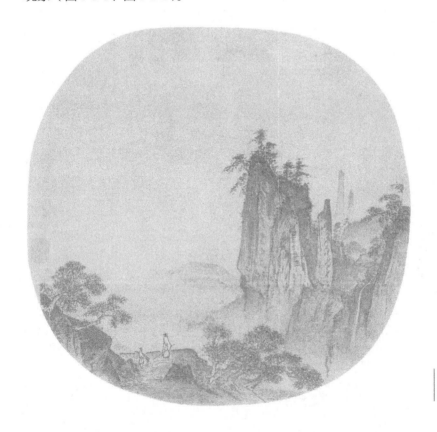

图1-1-1
《观瀑图》/南宋

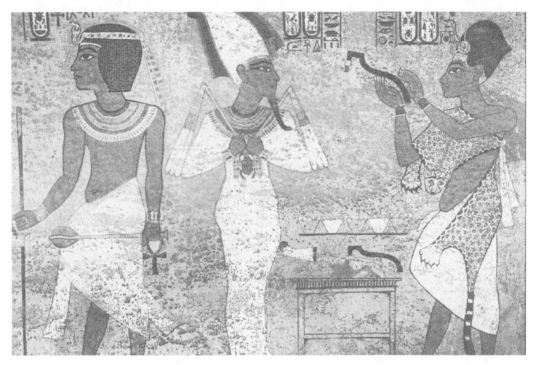

图1-1-2
古埃及壁画

　　现代艺术出现之后，西方绘画所运用的观察方式发生改变。立体主义在后期的造型中追求形体在三维空间中的真实性，建立起知觉的艺术形态。在绘画中，立体主义画家毕加索（1881～1973年）采用了不同于焦点透视和散点透视的观察方法，他将运动的视点呈现在画面里，即将物体在不同空间的形象凝聚在二维的空间中。这种观察的方式所表现的是视觉在空间中的一种运动状态。它将从不同视点捕捉的内容融合到统一的画面中，是一种动点的观察和表现方式，能够最大可能地掌握物体的三维特征，将三维的形体真正地用三维的思维方式观察并呈现在平面的空间中（图1-1-3）。

图 1-1-3
综合透视的运用/学生作品

二、按时间的先后顺序进行观察

动点观察的方式主要是将时间具体地展现在画面的铺陈里面，让时间成为具体的、可以视觉化的一个维度，成为画面中隐含的一个轴线，将观察者本身的视觉运动方式用时间进行了标记，并将时间的印记体现在画面的展示维度上，从而让画面似乎具有了生命的运动状态。

形体在运动中被延展了，创作者似乎还表现了运动的轨迹，时间在物体的形态中展现，给人一种在视觉上随动的感觉，我们的身体几乎要运动到画面的背后去看个究竟。这种表达方式更多的是接近知觉的表达，不再是局部的视觉表现，更加注重创作者本人的艺术感受和对艺术形态的理解。在设计作品或绘画当中，画面需要的更多的是对形式的全新认知和全面掌握，使用的表达手法尽可能新颖求变，创作者在创作实践中逐渐掌握物体内在的特征，因为只有对物体建立了全面认知之后，才会具有深入的、内化的表达，在此过程中表达出其内在的精神感受和独特的表现形式。这也就是这种训练的根本意义。

三、按事物呈现的层次进行观察

　　将不同空间中的物体展现在同一个平面空间中，就需要建立非线性的观察方式，对事物的观察进行多角度多方位的多层次观察，通过不同层次的观察，尽可能看到物体内部或更多的细节，对物体进行全面的分析，对不同角度的外轮廓、物体内外质感、物体不同剖面、物体与几何形态的接近联想进行研究，将物体各层次的具体内容表现出来，从而在深度观察的基础上进行理解性、分析性、感官性的综合创作（图1-1-4）。

　　对物体真实性的理解一定要注意内外的统一性。在观察物体时，对于从外部无法看到的内容，可以通过剖切的方式外在地表现出来。这是一种将内部形态表现出来的观察方式，通过各种不同的切面、具体的内部构造的再现，将物体最深层次的细节通过画面再现，只有建构在此基础上的认知才是全面的、深刻的，最终才能体现出物体的基本特征。这种表现方式是将客观的物体完全通过大脑的过滤，最终产生一个主观的视觉形象，其形体是全面的、主观的，认知是真正全维度的。

图1-1-4
多层次观察的运用/学生作品

四、观察方法的具体要求

1. 观察要有顺序

首先，观察外部轮廓线的变化，找到对某个具体物体外轮廓最通俗的表现方式和最特殊的表现方式，尽可能全方位、多角度地理解物体本身。其次，对物体进行普通的观察，掌握光在物体上产生的变化，通过光建立对物体体积的基本认识。同时，观察物体的质感，对物体表皮的质感进行深入的表现和理解，因为任何物体都无法摆脱质感肌理，这是物质的客观实在性。接着，对物体进行内部的剖切，观察不同的截面，正是物体内部的形态变化才最终造成了外在表面的百态，所以对内部进行把握才能做到相对深入的表现。最后，通过自身的触觉、味觉以及听觉等，运用视觉化的方式将物体给我们的感觉表现出来。

2. 观察要有重点并抓住事物特点

有目的的观察是人类眼睛的特点。我们的眼睛只能注意一个视觉中心点，同时会忽略其他的东西。为了适应这样的生理结构，在具体的设计造型中，要将画面的主体突显出来，确定画面的视觉中心。在具体的作品中，欣赏者对所观察对象的某一个具体的方面会特别注意，一切有用的东西都会以敏锐的眼光捕捉住。这就要求创作者要在观察中分析和思考，弄清什么是主要的，什么是次要的，掌握观察的目的和方法，从对"质"的探索中抓住事物的重点、特点进行细致、深入的观察，从而去深刻认识客观事物，培养自身的观察能力。

3. 观察要调动多种感官

人们认为观察就是"看"，其实不然，观察是多种感官参与的复杂活动，是建立在理解、分析、归纳、提炼基础上的综合性的思维方式。不会观察的人用眼睛看，会观察的人用脑去观察。观察事物，只靠看得到的印象是呆板的、平面的，只有调动多种感官，通过看、听、摸、闻、尝、想等手段，去观察、感知的事物才是全面的、立体的、多方位的。只有这样的观察才是真正的观察。所以绘画或是设计造型本质不是建立在普通的看的基础之上，而是建立在全方位的观察理解的层面上。只有调动所有的感官才可以在最大的范围和视阈里，全面掌握物体尽可能多的细节，进而理解它的本质。

4. 观察要与多种知觉相结合

心理学家认为，没有思维知觉参与的观察不是真正的观察。观察一定要将人的理解、想象和联想这几种知觉的方式综合在一起，只有这样才是人类所特有的思维方式。设计造型本身不是再现的艺术形式，更多的是在体现着我们的思维方式（图1-1-5）。

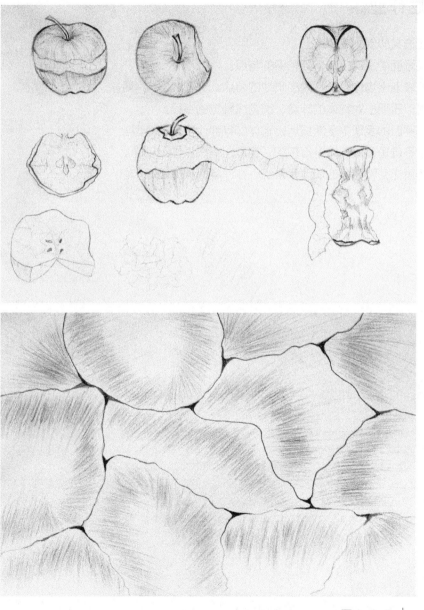

图1-1-5
用造型体现思维方式/学生作品

❖ 课题研究

1. 立体主义绘画的风格特点。
2. 中国传统绘画中的散点透视的风格和特点。
3. 非洲原始木雕的风格和特点。

❖ 课后作业

1. 任选某种水果或蔬菜。
2. 在画面中表现出物体外轮廓的特点。
3. 要表现出物体外表和内部质地的特点。
4. 可以表现出对物体的味觉、嗅觉或触觉的感受。
5. 在不断的表现中逐渐提炼出物体的某种代表性的造型。
6. 从不同角度对物体进行剖切,提取出有代表性的剖面。
7. 构思如何将诸多的造型元素统一在一幅完整的画面中。

示范作品（图1-1-6 ~ 图1-1-11）

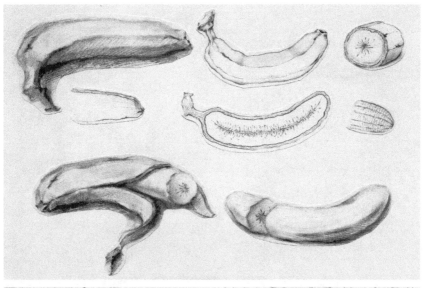

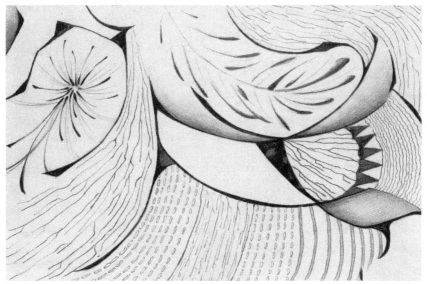

图1-1-6
写生综合练习（1）

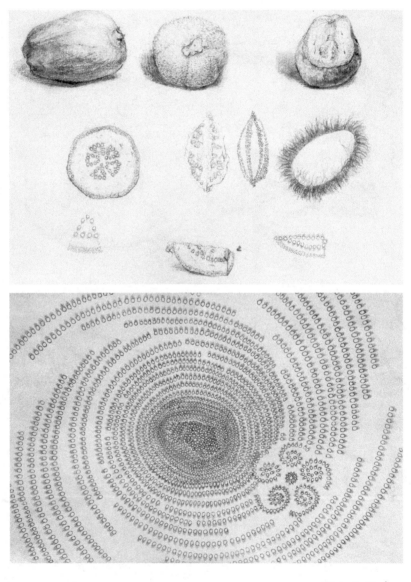

图 1-1-7
写生综合练习（2）

图1-1-8
写生综合练习（3）

第一章　设计形态造型的方法

CHAPTER 1

图1-1-9
写生综合练习（4）

图1-1-10
写生综合练习(5)

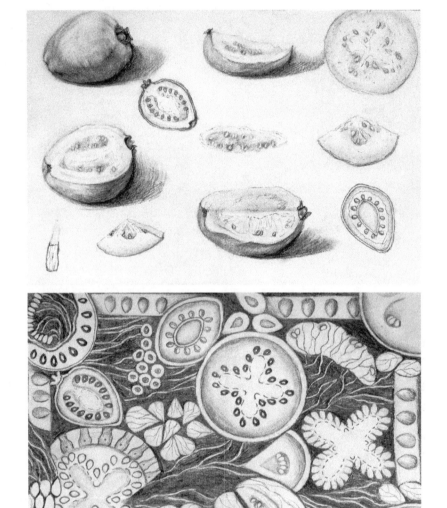

图1-1-11
写生综合练习（6）

第二节　从具象过渡到抽象

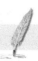

一、抽象艺术的诞生及含义

19世纪末20世纪初的欧洲现代艺术家将西方的艺术形态彻底解放出来，改变了人类的视觉方式。艺术不再呈现任何具体的视觉形象，真正的艺术形态是抽象的点线面的构成关系（图1-2-1）。这层关系似乎隐藏在具象形式的背后，从来没有被人发现过。现代艺术解决的最重要的事情是在具象和抽象之间建立了逻辑上的理性思维方式，而且将从具象到抽象的过程认定为现代艺术产生的唯一方式。艺术最终所呈现的面貌并不是很重要，重要的是能否掌握这种从具象到抽象过渡的思维方式。

对于艺术表现的形式，在古典艺术时期使用最多的艺术语言是自然事物的表象形式，也就是具象的再现方式。人们在认知自然的过程中，将自然符号转变成为艺术符号，以近似自然形态的符号构筑艺术造型体系，就形成侧重于再现的造型艺术，对艺术、文化概念的认知也是建立在外部层面的基础上。以自然符号构成的艺术造型形象，体现视觉审美的直观性。但实际上，人类的任何对自然的再现方式都是无法真正地实现再现的，都要经过大脑的理解，并且最终展示出来的仍是一种主观的理解方式。所以无论我们怎样地去客观，也无法实现真正的客观。

图1-2-1
牛的构成练习/凡·杜斯伯格

抽象艺术的出现是一种文化内化的现象，艺术从自然转为内心，从客观转为主观。抽象艺术是对宇宙自然形态本质的艺术性认知。大自然中每个物体每种现象在人们眼前呈现的是仁者见仁、智者见智的形态，客观并没有改变过，但是自然成为了一种心象，艺术的文化根基不再是外在的客观而是内心的显现。艺术家通过沟通生活的经验和具体的审美体验，为人们认识世界开辟了另类途径。由此，艺术也呈现多元化、个性化的特点，成为了一种个性的显现。人们可以通过抽象的视觉体验来感觉宇宙、认知自然。

虽然抽象不同于自然现象形态，但是欣赏抽象美是人类与生俱来的自然能力，也是人类大脑得以开发的重要方式。艺术家找到了在原始社会的环境中最早使用的造型手法，抽象就这样进入了我们的视野。艺术的形态开始展示出它丰富而神秘的特点，在现代艺术中显现的更多的是一种对内心的未知。抽象艺术是人类对自然事物非本质因素的舍弃和对本质因素的存取，其中包含更多的主观性。

二、抽象艺术的特点

首先，抽象艺术作品中不解释具象、不表现现实世界的外观形象，也不反映真实的现实生活，但却是一种更加真实的客观，更加接近真理的客观。它不描写生活，但却表现出生活的意义和存在的真实。其实，抽象真正的作用是在抽象的基础上去反观具象，在完全抽象的色彩、线条面前，每个人的感受是不同的，这归因于不同的审美情感源自不同的思维方式。并且，对抽象审美的建立是非常困难的，一个没有创造性思维的人很难体会到抽象艺术的审美感受。

其次，抽象艺术没有传统意义上的艺术主题，不具备叙事性，无逻辑故事情节和理性诠释；在思想的背后存在的真相，是一种思想中的思想；其传递的文化现象是一种艺术的进化论，呈现了文化个相的多元性和真实性。自然界的真实客观最终在个相中显现，艺术与自然是平行的构造，艺术是自然之外的自然。

再次，画面空间都是由点、线、面等空间的造型元素和关系元素构成的（图1-2-2）。实际上，美感是人在审美活动中一种虚假的想象，美感从未真实地存在过，对艺术过多地强调美感是对艺术的曲解和误解。艺术是一种真实的存在，人们其实无法真正从外界客观事物的审美中得到具体的美感体验。抽象艺术将客观物象从其变化无常的偶然性中解脱出来，用抽象的形式体现更加接近本质的存在价值。这是艺术中的解放运动。

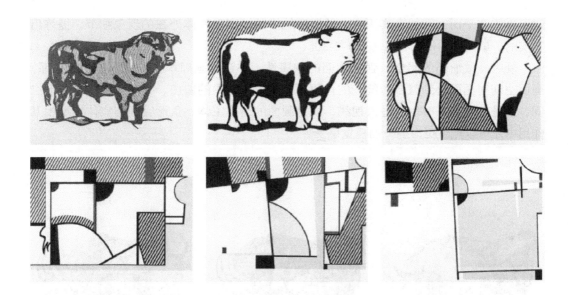

图1-2-2
牛的形象系列/利希滕斯坦

三、从具象到抽象的思维与方法

首先，在相对具象的视觉形态中，通过自己的理解和感受，在画面中寻找主观的艺术造型。在找寻的过程中，视觉语言要逐渐地强烈起来。例如，冷抽象的造型方法是在画面中找寻与建立水平和垂直的线条，其他所有的造型元素都要在逐渐变形的过程中转化为水平和垂直的状态。

其次，在画面中抽象的造型元素一旦呈现，就要去寻找画面的组织关系，也就是常说的关系元素。关系元素注重的是造型形式的组织规则，就像隐约存在的磁场，给画面建立一个存在的规则。比如，水平的排列、倾斜的布局、向心的旋转，或随意的散落，都是一种组织的形式。

再次，对造型元素本身可以继续提炼概括，要注意造型的元素和组织规则之间的统一性。在元素和组织规则之间有时存在一定的矛盾，艺术创作者需要给画面建立统一的形式。比如，毕加索在《公牛的变形》中，一步步地抛弃一头牛的三维立体形象，

进而确立在平面空间的真实语言,并逐渐地排除掉表现物体外在的现象细节,提炼出真实的、最简洁的视觉符号(图1-2-3)。

最后,做细部的调整,强化画面的秩序性,并注意画面本身与负形空间的关系。画面空间对画面起到整合和统一的作用,如同中国画中的留白、抽象艺术中的负形空间,虽是背景,有时也会进入视线,成为画面的造型主体,负形空间与实体造型相互作用中才可以产生更为统一的视觉感受。

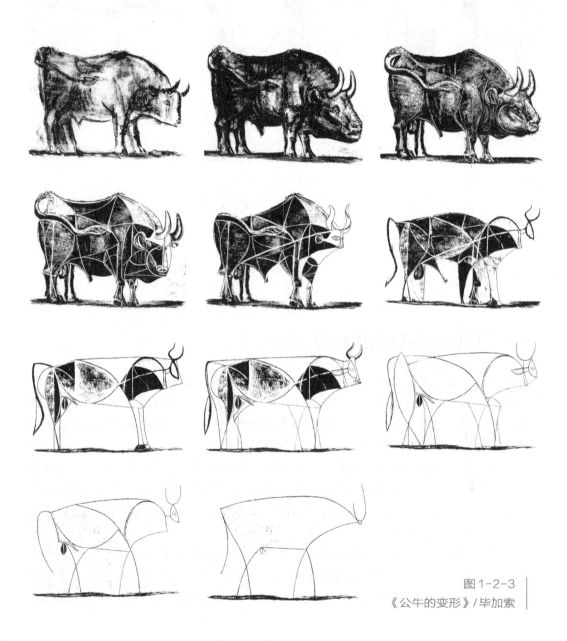

图1-2-3
《公牛的变形》/毕加索

艺术中的抽象并不仅仅是对具象的概括和提炼，而是在具体的概括和提炼的过程中添加了艺术家本人对概念性文化的认知，在这里，自然空间、意识空间、艺术空间成为了平行的空间。艺术不同于数学，数学都是应有一个相对具体的答案的，但是艺术形态总是在不断地接近答案，这就是艺术对自然的解释方式。这种现代艺术对自然的理解建立在一种普遍性的对二维空间的真实认知的基础上，用一种有意味的形式传达出诸多的意涵，所以这种形式传达的内容是多方面的，是一种存在着想象的空间。

❖ 课题研究

1. 抽象艺术出现的意义和价值。
2. 抽象艺术创作方法对设计的启示。

❖ 课后作业

1. 使用八开的纸张，分三或是四幅进行顺序性的绘画，后面的绘画要参照前一张的画面。
2. 首先，对着一组静物进行简单的素描。
3. 对第一幅写实性的画面进行特殊性的认知，识别出自己所特有的表现方式、特有的观察方式以及特殊的语言构造。在此基础上进行概括性的绘画。
4. 对上面的画面进一步地进行画面统一性的调整，建立对画面统一形式感的追求，强化自己的绘画语言。
5. 可以将上面的绘画过渡进行得细致些，建立画面的主次关系，使画面的艺术语言变得更加强烈，并让画面具有高度的秩序性。

示范作品（图1-2-4 ~ 图1-2-8）

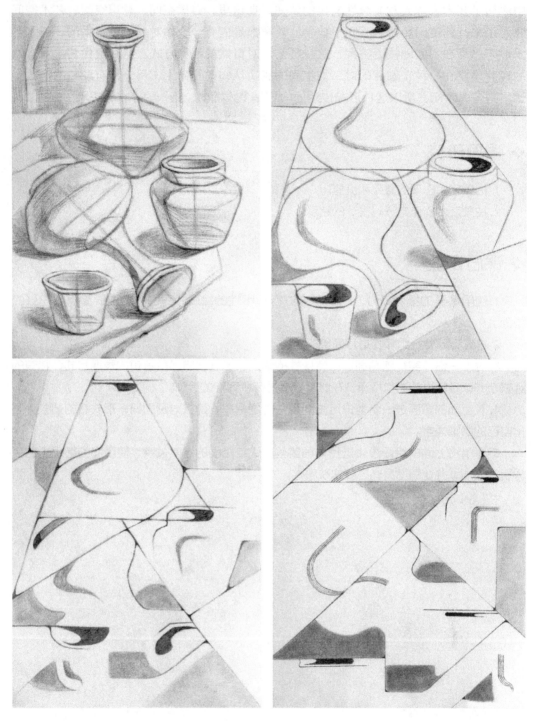

图1-2-4
具象到抽象系列（1）

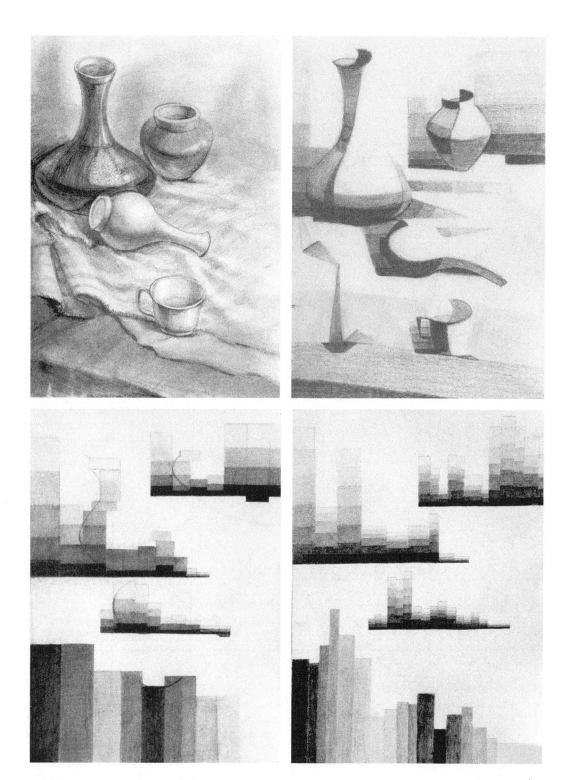

图1-2-5
具象到抽象系列(2)

设计形态造型

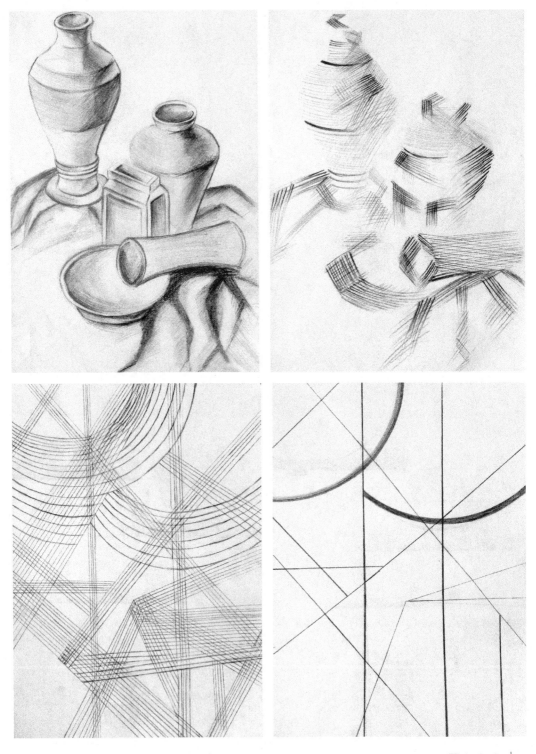

图 1-2-6
具象到抽象系列（3）

026

第一章 设计形态造型的方法

CHAPTER 1

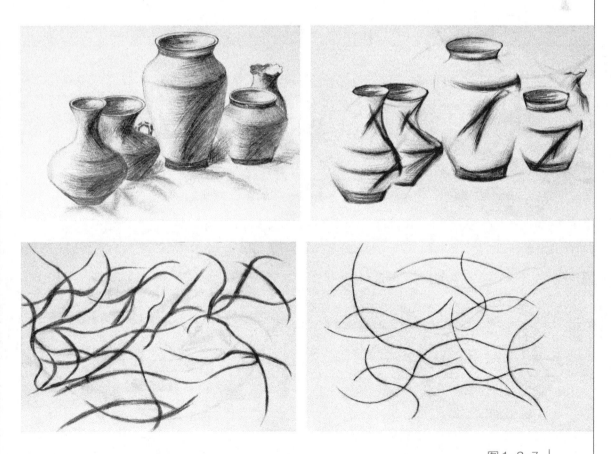

图1-2-7
具象到抽象系列（4）

027

设计形态造型

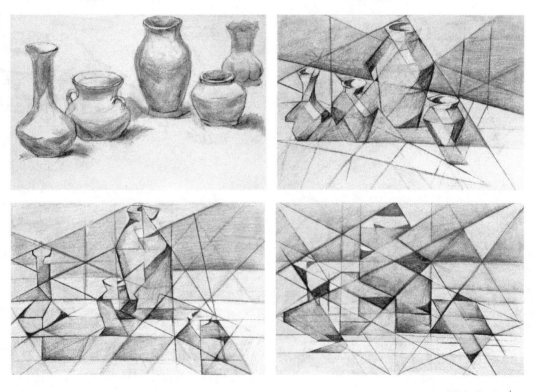

图1-2-8
具象到抽象系列（5）

028

第三节　抽象元素多种形式的表达

一、抽象元素的多种形式

通过艺术的提炼和概括而逐渐形成的抽象符号体系在短时间里是相对独立的。而艺术形式的得来是具有一定的艺术潜质和固定性的，它深藏在艺术家性格之中，作为外在的表现形式，它会充当一种艺术语言或是思维方式，进而泛化地解释诸多的自然现象。自然的现实与抽象的现实是平行的。自然中的现实体现在造型艺术当中，是以具体的方式呈现的。而抽象的现实，又是以纯粹的造型艺术形式体现出来的（图1-3-1）。在这里，作品中的情感超越了一般意义上的情感。

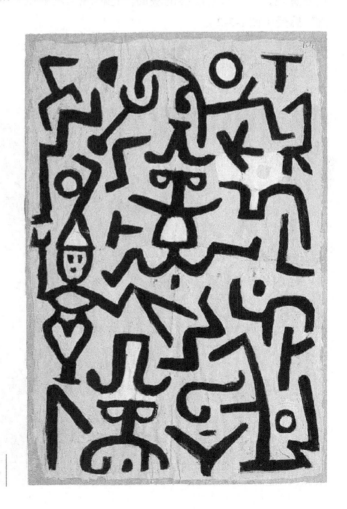

图1-3-1
《喜剧演员的传单》/保罗·克利

对于设计师或艺术家来说，拥有一种相对固定的艺术表现形式，是艺术作品特征成熟的标志。表现形式的不同源于思维方式的不同，求同的表现形式必然要求有相对稳定的艺术理论。一个优秀的艺术流派可以影响几百年，必定是在顺应历史潮流的前提下，建立起深厚的理论根基。抽象形式的出现是以表现具象造型元素作为基础的，只有通过对具象的深入研究才能够真正地透出内在隐含的世界本源的本质，所以任何一个抽象的艺术家都是在经历了很长时间的、反复的探索之后，最终孕育出具有个人特质的艺术语言，甚至在构筑该语言的基础上造就了风格稳定的抽象艺术流派。

俄罗斯的米凯尔·拉里昂诺夫（1881～1964年）是辐射主义的代表人物，他在建立这个流派之后就一直使用一种几乎类似的艺术语言进行创作，这种艺术形式最终塑造了辐射主义的艺术风格。他以黑色的正方形，为我们展示出抽象艺术的另外一种内质与美感。他强调："绘画艺术不是一种功能。创造一种结构，不基于对可爱的美在形与色关系里的审美趣味，而是更多地基于重量、速度和运动的方向。"《蓝色辐射主义》是拉里昂诺夫作于1912年的代表作品。画面上，从不同方向发射出的光线倾斜交错，相互重叠，形成富有动感的块面。也体现了辐射主义的追求——超时空感觉和"第四维"感受（图1-3-2）。

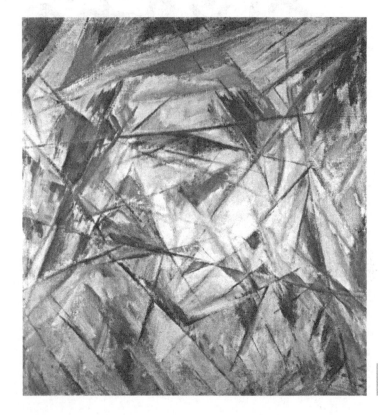

图1-3-2
《蓝色辐射主义》/拉里昂诺夫

冷抽象的代表人物蒙德里安（1872～1944年），在经历了很长时间的具象的绘画之后逐渐走向了抽象的艺术。他使用的艺术语言主要是红、黄、蓝、垂直线和水平线，借此阐述着自然的本质（图1-3-3）。蒙德里安的色彩散发出一种理想美，它平衡、有序、安宁、祥和，表现了人类最美好的追求与向往。蒙德里安称："新的人类发展已超出了怀旧、欣悦、狂喜、悲伤、恐惧等情感的作用范围，美使感情永恒。在这感情中，这些情感被表现得纯净而清澈。"蒙德里安所谓"真正的现实"，就是隐藏在自然表象之下的"纯粹实在"。对于蒙德里安而言，自然界的一切物象，无论是山水、树木，还是房屋建筑，都有其潜在的"纯粹实在"。虽然自然物外观各有差异，然而其实质却是相通的。画家的任务就是在画中把那隐秘的纯粹实在和普遍的相通性揭示出来。

抽象的形式一旦形成就具有一种泛化的意义，可以通过该形式表现所有对自然界的理解。抽象的造型元素本质上似乎更多地具有音乐的特质，画面更具音乐的美感，所以抽象的造型元素更多地像音乐的音符，抽象的画面更具音乐的节奏感。绘画艺术通过抽象的艺术形式逐渐接近音乐艺术，抽象的形式逐渐简化，造型元素不断接近，最终找到艺术的最初的几种造型方式和方法（图1-3-4）。

图1-3-3
构成方格/蒙德里安

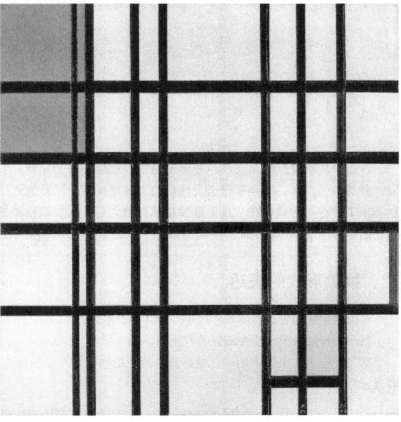

图1-3-4
构图4号/康定斯基

对初步从事设计的人而言，要逐渐地学会理解抽象的元素，学会如何在画面中建立一种纯粹的美学，建立平行于自然的第二秩序体系，以及建立一种在真实和谐的美的体系下的存在方式。在从具象到抽象的过渡之后，要加深抽象符号的感情化，确立自己的符号体系，并稳定地应用该体系。

二、抽象形式的表达

对抽象形式的表达，可参考如下步骤（图1-3-5）。

第一，将抽象形式放在纸张的左上角。

第二，任选几个物体形态，最好是自然性的物体，不要使用人为加工过的造型等，将其放在画面的上方。

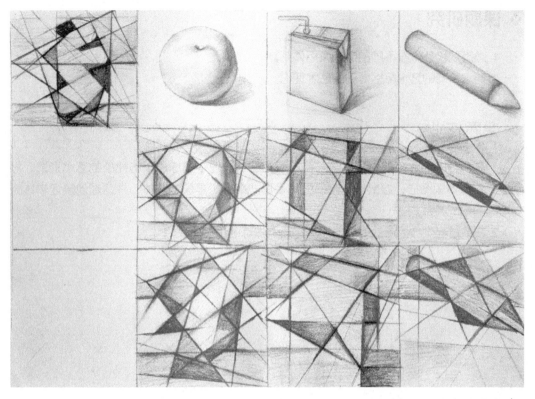

图 1-3-5
抽象形式的表达/学生作品

第三，在自然性物体的下方，使用抽象的语言形式进行艺术表现。

第四，是整理的过程，要注意画面整体的美感，在最后一张要看到抽象的组织规则，也就是在将自然万象最终归于统一，形成一种风格和形式。

在使用抽象的语言对多个自然性物体进行表现的时候要注意过渡性，不是突然性地将具象的所有视觉细节全部丢掉，而是在训练过程中逐渐领会具象与抽象之间的关联性，就如同我们是戴着有色眼镜在欣赏外面的物体形态，看到的物体不同于我们原来看到的模样。在渐变的过程中，抽象的元素造型和组织关系逐渐成为画面的主题，而具象在过渡的过程中仅保留了一些痕迹。

作为一种训练方式，通过该方式主要是学会如何将一种固定的艺术表现形式去适应到其他物体的表现上，而且这种形式是通过一个渐进的过程逐渐提炼出来的。这样可以进一步学会如何理解所谓的"抽象"，对加深具象与抽象的关系具有一定的意义和价值。

❖ 课题研究

1. 熟悉现代艺术家不同的艺术风格体系。
2. 熟悉不同的艺术风格背后的艺术理论。

❖ 课后作业

1. 在八开的纸上，首先绘制自己在本章第二节作业中提炼出来的抽象的艺术形式，然后任选三张具象图形，尝试使用自己的艺术形式来分析具象的物体，并逐渐地接近物体原有形式的构成关系。
2. 在该过程中掌握渐变的思考方法和逐渐提炼的过程。

示范作品(图1-3-6 ~ 图1-3-12)

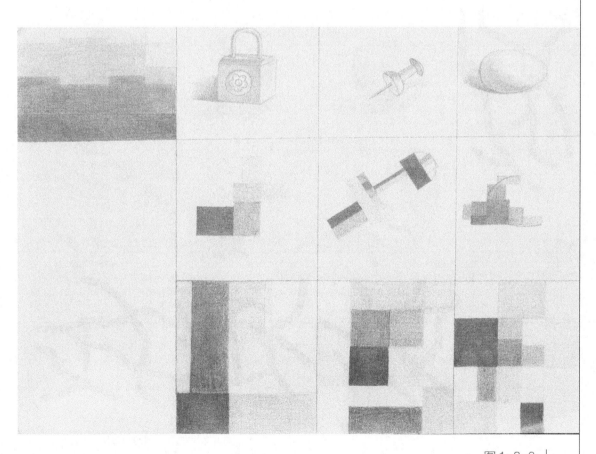

图1-3-6
抽象元素的应用(1)

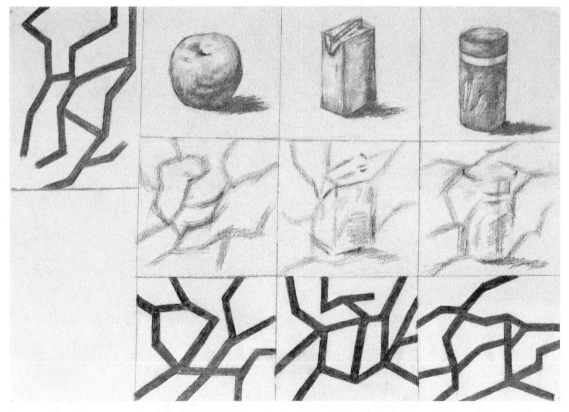

图1-3-7
抽象元素的应用（2）

第一章 设计形态造型的方法

CHAPTER 1

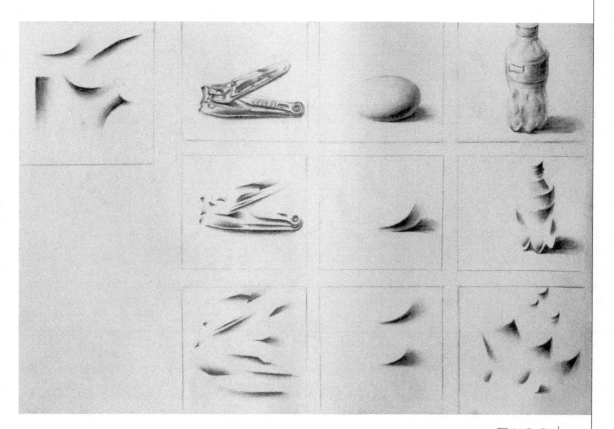

图1-3-8
抽象元素的应用（3）

设计形态造型

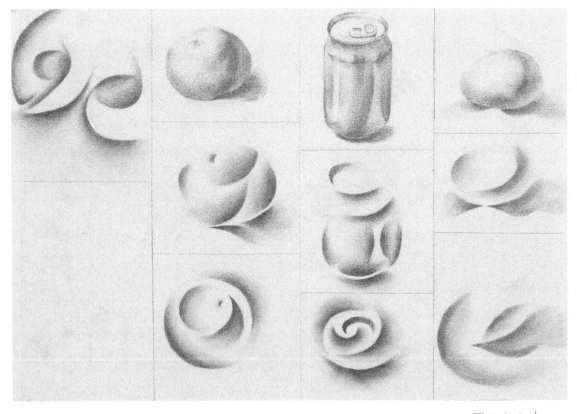

图1-3-9
抽象元素的应用（4）

第一章 设计形态造型的方法 CHAPTER 1

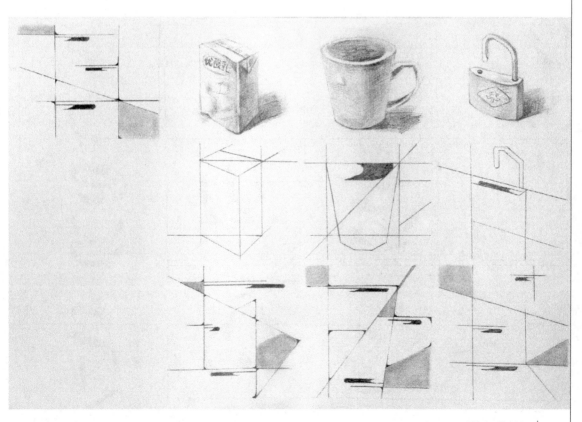

图 1-3-10
抽象元素的应用（5）

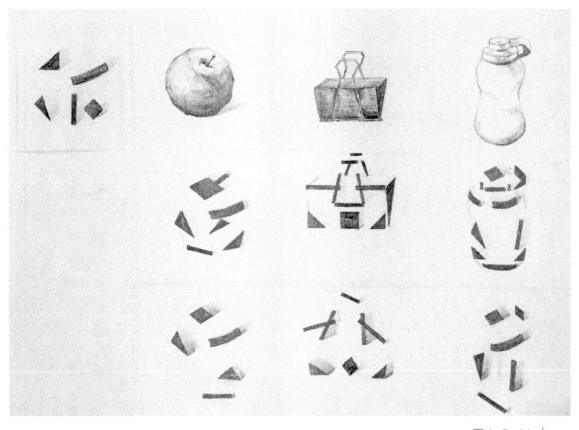

图1-3-11
抽象元素的应用（6）

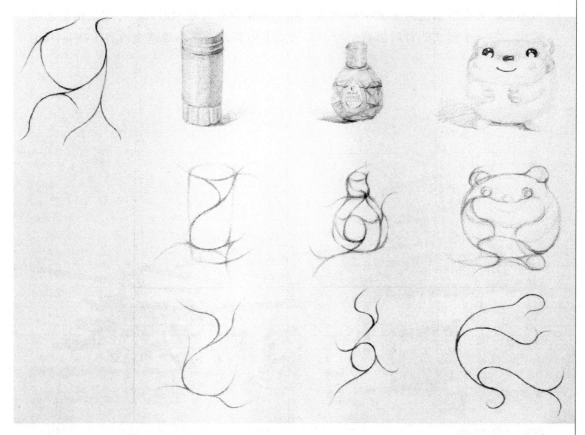

图 1-3-12
抽象元素的应用（7）

第四节 掌握不同的抽象设计语言

一、不同的抽象语言

现代艺术最突出的特点是在主观艺术中提纯出来了抽象的元素符号,并建立了抽象的组织关系,使得艺术具备科学的逻辑体系,其实这只是改变了艺术的思维方式。随着时代的发展,在后现代艺术中,设计语言更是呈现出多元性,这涉及艺术语言、艺术的组织关系以及艺术的创作方式。

作为当代设计师,面对林林总总的设计内容、要求,应该具有较强的形式组织能力,尽可能多地掌握不同的艺术语言及其组织关系等,对造型形式本身要具有较强的敏感度。要训练自己对形式的敏感度,就要掌握丰富的艺术形式,特别是抽象艺术形式。每一个形式的背后都有一段不同的故事内容,形式本身就是内容(图1-4-1)。

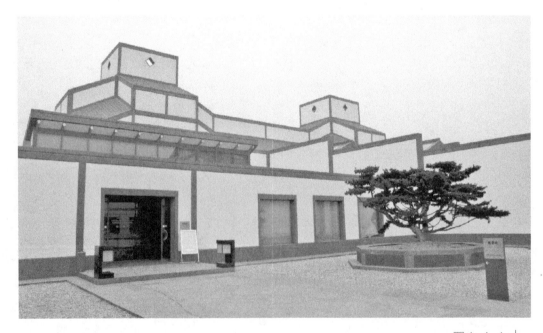

图1-4-1
苏州博物馆/贝聿铭

让造型本身成为一种文化的载体，将形式固定成一种语言，这就成为了抽象的风格，风格本身的含义也就是形式语言的堆砌，是形式语言的体系化表达。历来艺术家在建立自己的艺术语言之前都会尝试不同的语言，并最终定格为一种固定的模式。形式的稳定性是对艺术语言的肯定，持久而充分地表达着造型语言的文化内涵。

康定斯基（1866～1944年）的早期绘画，经历了印象主义、新印象主义、野兽主义的不同阶段，最后，在野兽派色彩和音乐的灵感中，他创作了以"构图""即兴""抒情"命名的作品，从而奠定了热抽象绘画派系的基础。这是对传统绘画内涵的追求，对传统的模仿艺术形式的否定。在将艺术与自然并立的过程中，艺术的形式开始逐渐地脱离自然的束缚，成为独立于自然之外的艺术形式。为艺术而艺术成为艺术家创作的目的。康定斯基的创作历程说明任何艺术家不是单纯从事某一种具体的抽象符号表达体系的，他们在艺术的道路上会采用不同的艺术形式和风格，但是最终将稳定在自己认同的某一个具体的风格体系范围里，或是冲破牢笼独树一帜，建立自己的风格体系。每个艺术家的风格手法是多元的，作为设计初学者，要领会艺术形式本身的可变性，更要尽可能多地理解不同的符号本身的含义和价值。

蒙德里安进入抽象画创作直接受到毕加索和勃拉克早期立体主义作品（图1-4-2）的影响。1911年，他在巴黎接受了立体派的绘画观念，开始用立体主义手法作画，后来形成自己独特的新造型主义的风格，也就是所谓的冷抽象主义。蒙德里安的作品充满了象征主义的特点，是对自然的抽象解答。在蒙德里安的绘画中，水平线和垂直线是对自然中所有形态的抽象提取后的本质显现，

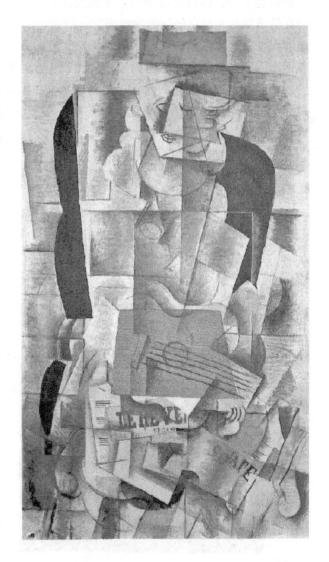

图1-4-2
《拿吉他的女人》/勃拉克

其所用的三原色也是自然界所有色彩的本源色相,这强化了艺术家对自然艺术本质的追寻。艺术的造型外观是建立在对自然理解的基础上的,其本质亦建立在对自然的感性的认知上。艺术本身成为了艺术家的人生观和世界观。艺术的形式是艺术家表达其人生观、世界观所采用的语言和阐释的方式。

马列维奇(1878～1935年)留存于世的那些作品久经数百年,仍以它的单纯简约而令人惊讶(图1-4-3)。他的作品,为20世纪的艺术界开辟了广阔的天地,从达达主义直至今日的极简主义,都和他的"至上主义"观念有关。马列维奇通过对抽象的研究,以及造型关系语言的确定,最终将艺术推到了终点。抽象是一种修行,抽象语言的表达是一种修行的结果,艺术的内涵经过一段文化苦旅最终是可以解读的,但是内在的本质是无法用任何的物质语言进行表达的。艺术是人心灵和自然的默契的结合,是对人性最根本的解读。马列维奇将现代艺术推到极致层面,在其作品中,艺术的造型逐渐降到最低的层面,进而逐渐转化成观念的形态。造型艺术仅是艺术形态的初级阶段,艺术发展到最高层面就是观念艺术,在观念层面就不再注重形体的特征,甚至是要抹掉所有的造型的拖累。观念艺术其实并没有只是停留在绘画的层面,在雕塑、建筑、行为、音乐等领域都有影响极大的观念艺术家。而只有对艺术有着深刻的见解,才可以在造型的基础层面解脱。

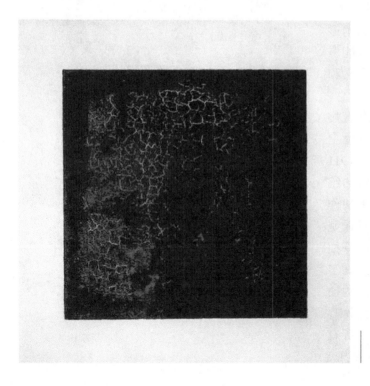

图1-4-3
《白底上的黑方块》/马列维奇

罗伯特·德劳内（1885～1941年）将新印象主义的色彩理论、野兽派的大胆处理手法、立体主义的空间和形式表现方式融会贯通，形成了一种被称为"俄耳甫斯主义"的新风格。受印象派影响，他的作品强调光线和色彩，为色彩而色彩。他将光分解成七色，运用结构的方法，将不同的色彩重新组合。那些色彩饱满的作品，对于纯抽象主义这一现代艺术风格的形成，有着重要的意义。德劳内的色彩是其造型语言的全部，画面中的色彩是完全独立的艺术语言，而且他的语言是多种不同的艺术体系综合的艺术语言，最终回归到立体主义上。

杰昂·米罗（1893～1983年）的作品符号化地表现着他心中的世界。他接受东方文化并且在自己的艺术里放入了大量的东方符号元素，使得他的作品具有东方文化的神秘和超现实的幻境。米罗继承了康定斯基关于点、线、面的形式美学，他的很多抽象作品都是对点、线、面理论的演绎。神秘的符号、妖娆的线条、简约而热切的色彩、迷幻而又童趣的情绪、抽象的意境和超现实的体验是米罗绘画的特征。

从1947年开始，马克·罗斯科（1903～1970年）的作品发展成完全抽象的表现主义风格，以两个或者三个长方形组合，在边缘留有模糊的边界，使得一个平面上的不同色域有着异样的空间，在冷抽象的背景中，具有模糊边界的色域给人以飘忽的感觉，有自由的呼吸，也有宁静的沉思，富有双重的色彩个性（图1-4-4）。罗斯科是美国抽象表现主义派中色域派的领袖，尽管他自己不承认这种划分。

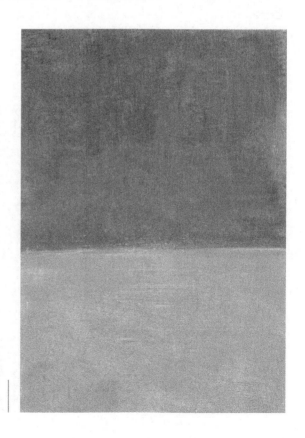

图1-4-4
无题/罗斯科

1926年,德·库宁(1904～1997年)作为一名油漆工前往美国。1934年,他开始尝试抽象画创作,并在50年代成为美国抽象表现主义的领袖人物。德·库宁的创作,集中于抽象、女人和男人这三个系列,而其中尤以女人系列最出名,并与他的绘画生涯相始终。

瓦萨雷利(1908～1997年)从20世纪40年代起,致力于光效应绘画和知觉理论研究。他对蒙德里安、康定斯基的作品和理论以及色彩理论、知觉和幻觉的发展历史进行了严肃认真的研究,渐渐发展出自己的艺术语言和创作方法。他运用各种设计的方法,去创造抽象组织中运动与变形的幻觉(图1-4-5)。

波洛克(1912～1956年)是一位有影响力的美国艺术家,他开始用"滴洒法"创作,有点类似中国画中的泼墨(他是受到东方文化尤其是中国书法艺术影响的抽象画家之一),即先将油画颜色调稀或者直接用油漆,然后用笔或勺滴洒或泼洒在画布上。他的滴洒法绘画在随意间隐藏着戏剧性的偶然效果,激情四射而且充满了色彩的自由、张力和狂野,加上他不拘一格,绘画过程中"泥沙俱下",沙砾、碎玻璃、杂物都敢入画。在看似随意的泼洒中,狂野而富有张力的色彩线条有着自身的逻辑(图1-4-6)。画家也在移动中即兴而刻意地编排着视觉音乐的节律。他作品技法的独创和视觉效果的另类给当时的美国艺术带来极大的震动,被视为是摆脱欧洲影响的美国抽象艺术时代的开始,是美国自由精神的象征。他因此而成为20世纪世界最有影响力的艺术家之一。

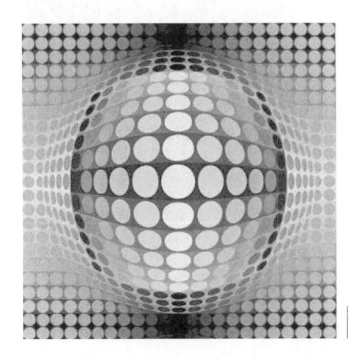

图1-4-5
《织女星》/瓦萨雷利

图1-4-6
《孤独的旅人》/波洛克

熟悉上面几种主要的文化内涵和艺术形式,对设计者的创作具有积极的意义。掌握各种艺术风格的理论内涵可以从设计的表象深入到内层,便于理解具体设计作品的文化和内涵。而对艺术形式的把握则有助于进行具体的设计。艺术是文化最直接的表现。艺术形式的产生建立在艺术家对文化感悟的基础上,如果没有艺术形态诉诸视觉,很难使欣赏者领会艺术家的内心。欣赏者与艺术品之间通过艺术形态来产生共鸣,所以对形式本身的体会对于设计者进行形态造型设计有着很重要的意义。

二、抽象语言的多元化应用

如图1-4-7所示。首先,选择一个自然性的物体,任选三种抽象的元素,用这三种不同的抽象形式去表现相同的物体形态。在具体的绘画过程当中,理解抽象元素虽然与具象元素存在形式区别,但是在与具象之间发生碰撞时,其艺术性的本质是相同的。

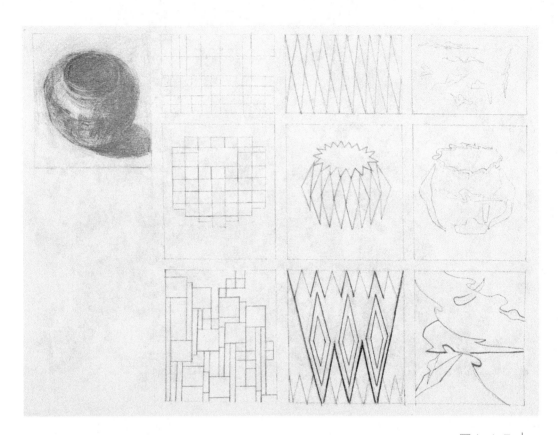

图1-4-7
抽象元素的多元化应用/学生作品

其次,在抽象与具象发生冲撞的时候,抽象与具象之间是可以对话的,并且可以相互包容、共同存在。在逐渐走向抽象的过程中,具象始终是存在的,只是存在的方式改变了,转化成抽象的元素和组织形式而已。

最后,调整画面,要理解这种练习的本质是一种关联性的练习。在过渡的过程中可以看到具象中的抽象、抽象中的具象,以及它们之间的并列存在的可能性,最后具象完全消失,完全转化成抽象的构造关系。

需要注意的是,对抽象与具象关系的理解要建立在抽象与具象是完全不同的审美层面上,所以相应的美感体验也是不同的。

❖ **课题研究**

1. 比较现代艺术风格和后现代艺术风格的区别。
2. 分析现代艺术风格体系如何成为艺术家的语言符号。

❖ **课后作业**

任选一张图片,然后选择三种不同的抽象造型元素,用抽象的艺术语言对该图片进行表达。在表达的过程中要经过一张图片的过渡。

示范作品(图1-4-8 ~ 图1-4-11)

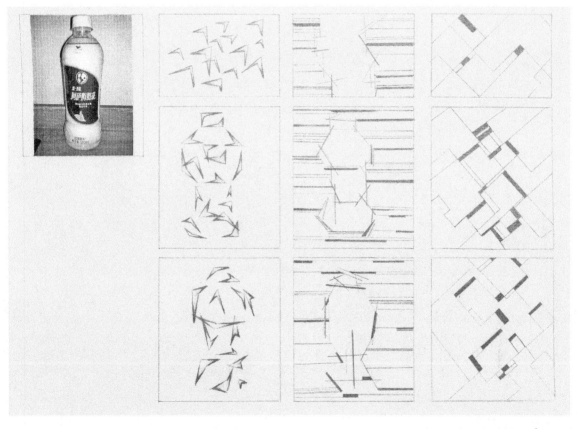

图1-4-8
抽象元素的应用(1)

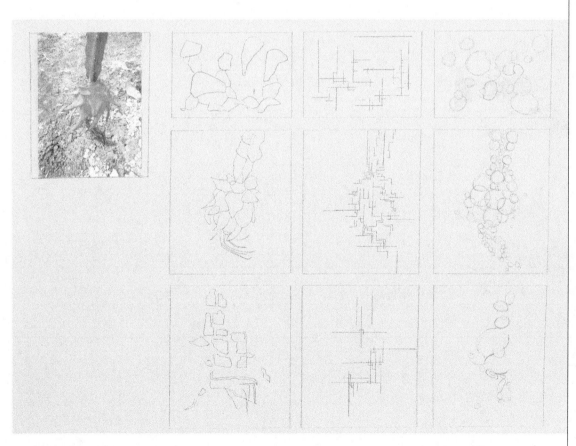

图1-4-9
抽象元素的应用（2）

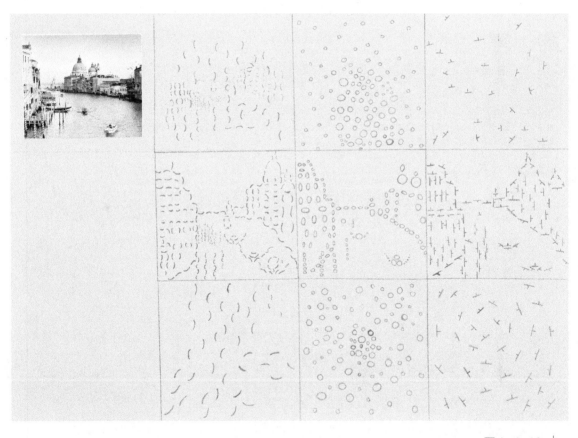

图1-4-10
抽象元素的应用（3）

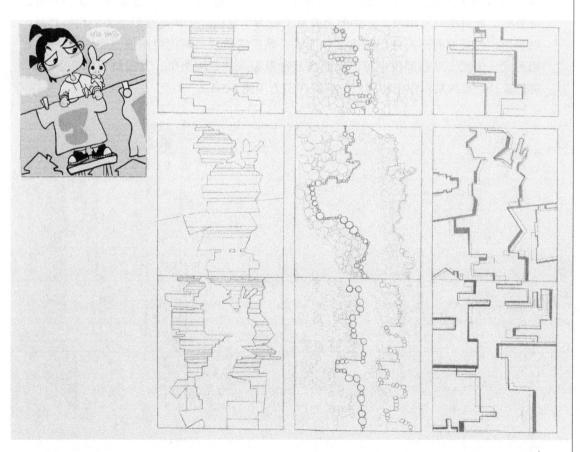

图1-4-11
抽象元素的应用（4）

第一章 设计形态造型的方法

CHAPTER 1

053

第五节 解构与重构

一、解构与重构的概念

解构与重构是现代艺术中的一种重要现象，是创造艺术造型的思维方式。具体而言，是将现有的视觉形态进行结构和非结构性的分解，然后将被分解的部分重新按照新的组织规律进行重组，最终产生新的视觉形态。

解构与重构作为思维方式出现，是受到科学领域的微观量子力学影响。伴随科学的发展，特别是显微镜的出现，使我们从微观领域得到的视觉形象不断地颠覆着之前传统的视觉认知。宏观呈现的视觉形态其本质都是微观集合的可视化形态，微观成为宏观的解释方式，也为我们提供了另一种认识方式。受自然科学的影响，艺术家也在微观领域寻求艺术存在的方式，要离开宏观达到微观的层面首先要采取的就是分解，即解构。而解构只是手段，分解的所有意义是为了重构。重构是指把物象的构造打散、肢解后，打破原有形态意识的意义和形式，然后完全按照新的组织规则建立统一的风格形式。当然，某些部位也可以按照自然物象原来的结构组装，其最终目的是要使新的形象具有某种暗示作用和强烈的视觉冲击力（图1-5-1）。

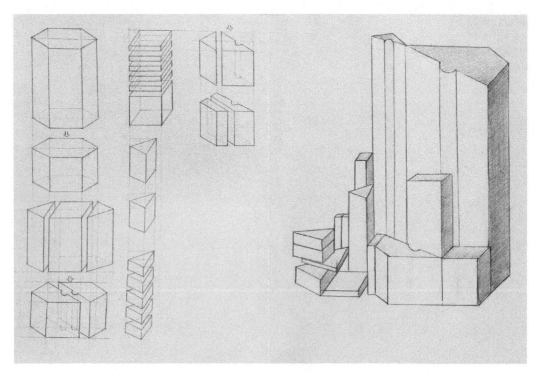

图1-5-1
解构与重构（1）/学生作品

解构主义领袖雅克·德里达（1930～2004年）认为："解构不是破坏，而是重构，是对新体制和新文化的肯定性思考。它不是莫名其妙、光怪陆离，而是让压抑的人性得到解放；它提倡反理性，但不是简单地否定理性，而是冲破理性的教条和束缚。解构并不是一个否定的贬义词，解构就是把它变成现成的、既定的结构解开，就是质疑、分析和批判，所以它和历史上的传统一脉相承。"解构是一种文化，一种面对文化的态度。它能够表现出当代人的意识状态和审美感受，是一种文化的可持续性。它解除了人们的单线式思维，使思维真正进入多元时代，让人们真正站在更高、更广的位置观察和思考，孕育新的成长。

解构与重构作为造型方式，最明显的特点就在于其本质是对传统的反叛。传统文化在今天的传承不再具有线性的延伸，而是一种爆炸式的存在，呈现了立体的、多角度的甚至是碎片的格局，具有革新意义，而它的最终目的也是为了创新。中国有句话叫"不破不立"，是对解构和重构的最适当的诠释。解构就是"破"，而重构则是"立"。

毕加索曾说："上帝有风格吗？他创造吉他，他创造丑角，创造德国种的小猎狗，还创造猫、猫头鹰和鸽子。像我一样。上帝把根本不存在的东西创造出来了。我也一样。"现实中的事物，从每一个固定的角度看过去都会呈现出一个面，从不同的角度看，就会呈现不同的面。传统的绘画只是描绘事物的一个面，而毕加索却打破这种造型原理，把事物所有的面都展现在了画布上，再重新拼凑，加以组合，让观赏者看到事物立体面貌的同时，也看到了事物本质内在的东西。比如，在《格列尼卡》这件作品中，毕加索将所有的视觉形象都进行了分解，以体现其主体的情感表达，表现第二次世界大战的轰炸造成的破坏不仅仅停留在外在的现实，更是人们心理的破碎（图1-5-2）。这件作品开始了一种艺术创作的方法，刷新了视觉方式。而毕加索最大的艺术贡献

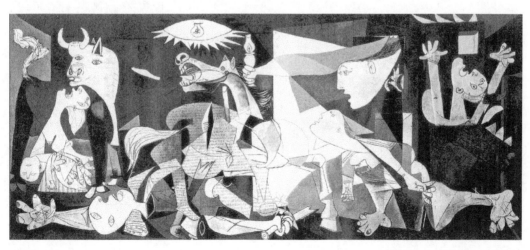

图1-5-2
《格列尼卡》/毕加索

就在于不断地改写艺术品的造型形式,将立体主义、抽象主义、超现实主义等融合在一起,构筑成全新的艺术视角。

二、解构与重构的方法

解构与重构是一个很传统的训练方式,但这也是设计思维中的一个基本的思维方式。

对自然形态进行解构与重构的步骤如下(图1-5-3)。

首先,选择一个自然的或是非自然的物体,可以是几何的平面,也可以是照片等形象,还可以是立体的空间造型。在选择性上没有具体而严格的限制,不同专业的学

图1-5-3
解构与重构(2)/学生作品

生可以选择跟自己专业相关的形态，如视觉传达专业的学生可以选择平面的几何造型，室内设计专业的学生可以选择几何体来进行切割式的分解。

其次，是对形体进行有规律或无规律的分割。有规律就是对空间的分割形式有着明确的切割方式，被切割的部分之间具有重复性、渐变性和类似性的规律形式。无规律的分割就是切割的方法是无法预测的，具有凌乱和不可知性的特点。但是一般在切割的过程当中要注意切割的部分之间最好有大小之间的区别，这样可以更好地为后面的重组建立空间的节奏。

再次，重构的过程，是在打破原有形式和体系的基础上进行整理，这时可以有选择性地进行。在实施之前首先要想象重构后给人的审美感受，所构建的新形式要注重新形式下的主题性、节奏的安排以及空间的虚实等。

最后，是对整体的空间或是画面进行适当的调整和细节上的收拾，使得形式整体有明确的文化主题定位，或视觉上统一的审美感受。

解构与重构在一定程度上说明，艺术不再是一种视觉的方式，而是理解的方式。艺术回归到原始的感悟或是本质上的艺术本位，它是自由的和本真的，不服务于任何形式的要求。它重视结构的基本部件，认为基本部件本身就具有表现的特征，完整性不在于艺术总体风格的统一，而在于部件个体的充分表达。以毕加索为例，虽然他的作品基本都有破碎的总体形式特征，但是这种破碎本身就是一种新的形式，是对于空间本身的重视。时至今日，立体主义开创的先河，为今天的设计提供了源源不断的艺术营养，为设计造型的创新提供了契机，使艺术造型可以摆脱自然形象的束缚，被看作主观观念的载体，而自然形象越是模糊，艺术造型所夹带的主观观念就越丰富，即艺术性就越强。

❖ 课题研究

1.解构的文化意义。
2.重构中的注意事项。

❖ 课后作业

1.将一个简单的几何形体，比如球体、柱体、锥体、方体等，进行直线式或曲线式的分割，使其成为大小不同的形体（注意形体的大小关系）。
2.将分割好的体块，按照全新的视觉秩序建立一个规律性的视觉整体。
3.在搭建的过程中，不能抛掉任何形体，但是次要的形体可以适当地作变形处理。

示范作品（图1-5-4 ~ 图1-5-7）

图1-5-4
解构与重构的应用（1）

图 1-5-5
解构与重构的应用（2）

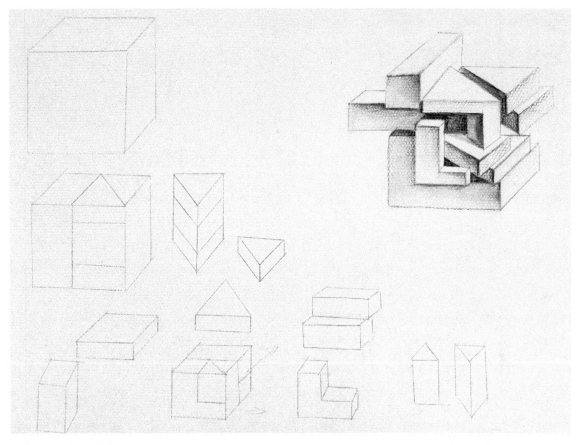

图1-5-6
解构与重构的应用（3）

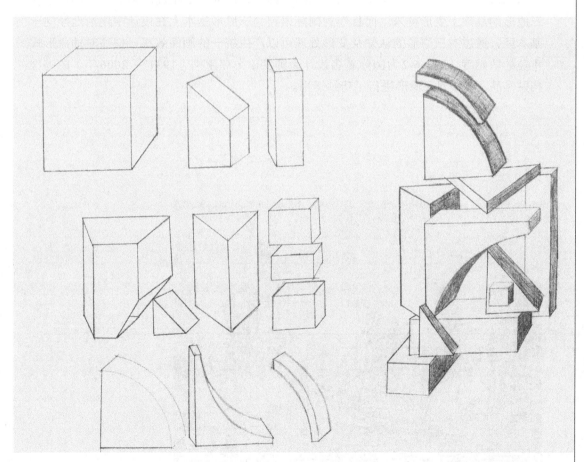

图 1-5-7
解构与重构的应用（4）

第六节 抽象元素的解析

一、抽象元素的基本形式

抽象主义将艺术的造型元素直接限定在几种简单的几何形体里。后印象主义中点彩的画法就是将视觉的所有形象都用色点的方式表现，色点成为了最基本的造型元素（图1-6-1）。蒙德里安的画面是将画面的塑造语言限定在垂直线、水平线和红、黄、蓝的基本层面上。

在现代主义的影响下，设计语言可以限定在几个最基本的平面几何图形上，也就是三原形（圆形、三角形、方形）。构筑在三原形基础上的二维设计成为了现代设计中的国际语言。三原形是平面空间的基本图形语言，任何二维空间的视觉形象都可以在三原形的基础上变形得来。而且作为国际语言，三原形基本上在设计中逐渐地倾向于基本型，通过对三原形的认知及变形处理可以产生统一的画面效果，提高对抽象形式审美的敏感度。图1-6-2为国际著名设计大师艾伦·弗莱彻（1931～2006年）的海报招贴作品，其中对三原形进行了巧妙运用。

图1-6-1
点彩派画法/西涅克

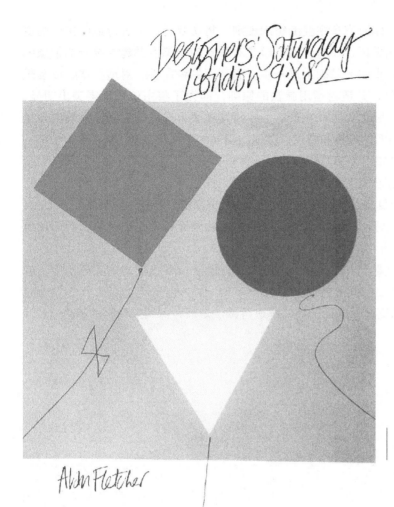

图1-6-2
海报招贴/艾伦·弗莱彻

二、抽象元素的变形

在三原形基础上进行变形时,要先选择最基本的造型元素。对基本造型元素的选取本质上没有明确的要求,一般设计师在长期的实践中都会逐渐寻找到自己特别喜欢使用的造型符号,如线条、网格、三原形等。对于线条,可以是平行的、交叉的或有疏密变化的等;对于网格,可以是重复的网格形态,也可以是渐变的,还可以是近似的;对三原形的使用可以是单一的,也可以是并列存在的。

一旦选定了具体的造型元素,之后就要对造型元素进行具体的变形处理。首先,要处理的就是形体与空间的关系,对抽象的造型元素进行物理性的最基本的变形。然

后，逐渐找到要表现的主体形态和主要的组织规则，将次要的形体进行适应主体的变形，并强化主体造型的视觉语言。这有利于形成对形式的敏感度并建立统一的抽象的审美形式。最后，在以上步骤的基础上进一步提高画面的秩序性，对造型本身以及规律性的展现都要进行强化，并适当运用减法的原则，即为了将主体表现得突出明显，要弱化画面的次要形体。强化和减法在最后一步特别重要，这是建立画面品质的最重要的阶段，有利于强化画面的风格和特点，体现出画面的个性和品质（图1-6-3）。

具体的变形步骤总结如下（图1-6-4）。

1.首先选择要使用的基本图形。

2.将基本的图形进行复制、移动、边长拉长、叠加等物理性的变形处理。

3.将自己所需要的美感形式提炼出来，这个时候的画面还不是很整体，画面还包含着许多并未处理的粗糙形态。

4.进一步提炼形式，要考虑形式与空间的关系，既要体现出形式的美感秩序，或形式的统一性，还要体现出空间的特点。

5.进一步使用减法原则，对画面的形式感进行减法处理，保留最精粹的部分。

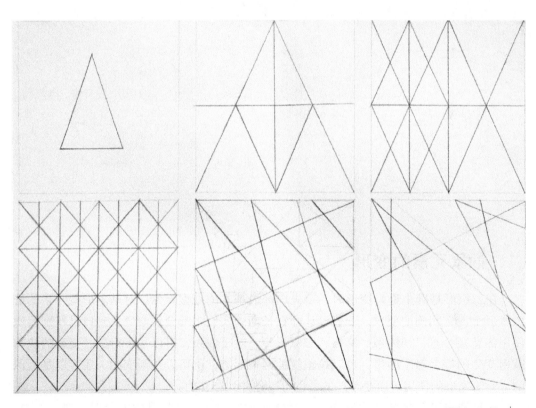

图1-6-3
三角形的变形/学生作业

图 1-6-4
三角形与正方形的变形/学生作业

❖ 课题研究

1.对三原形要有深刻的认知,作为造型的本源形体,在相互作用的基础上可以产生所有的造型要求。

2.在抽象审美逐渐形成的同时,要注重形式美感的造型规律。

3.几何形体在变形过程中的改变是物理性改变,而不是质变。

❖ 课后作业

1.任选一个或若干几何形体。

2.对形体进行在空间里的变形,并进行空间的切割,对几何形体仅进行物理性质的改变不是质变。

3.逐渐地建立规律、强烈的秩序感,以及画面中负形与实体造型之间的关系等。

4.在八开的素描纸上分出六个部分进行渐变。

示范作品（图1-6-5 ~ 图1-6-11）

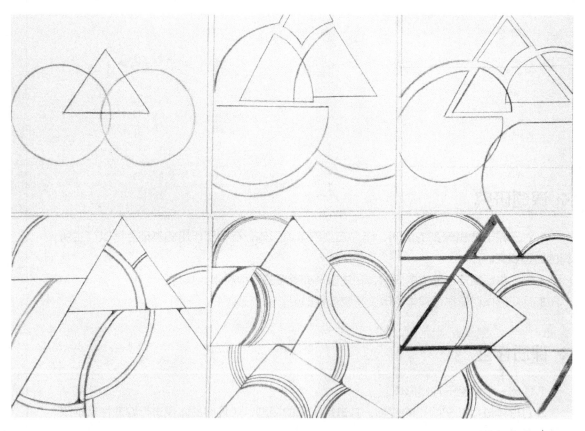

图1-6-5
几何形体的变形（1）

第一章 设计形态造型的方法

CHAPTER 1

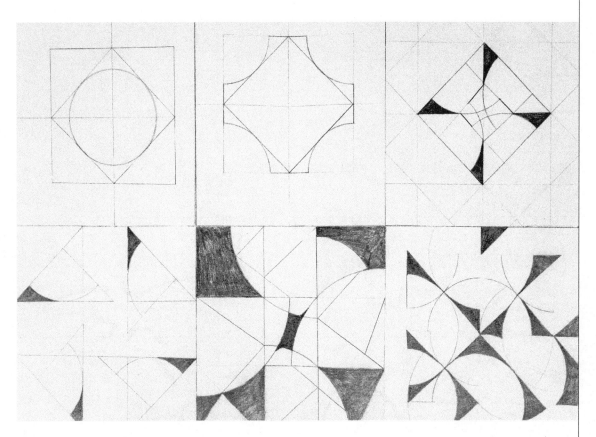

图1-6-6
几何形体的变形（2）

067

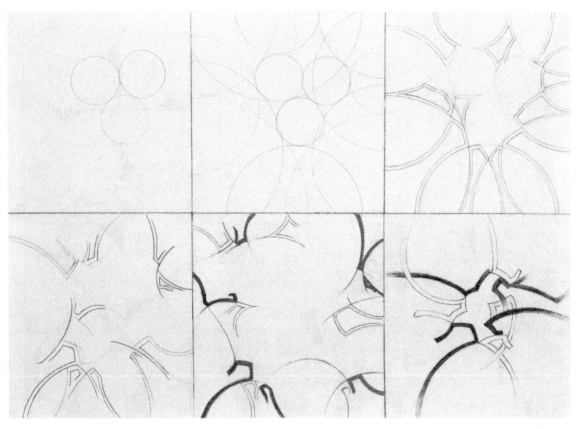

图1-6-7
几何形体的变形(3)

第一章 设计形态造型的方法

CHAPTER 1

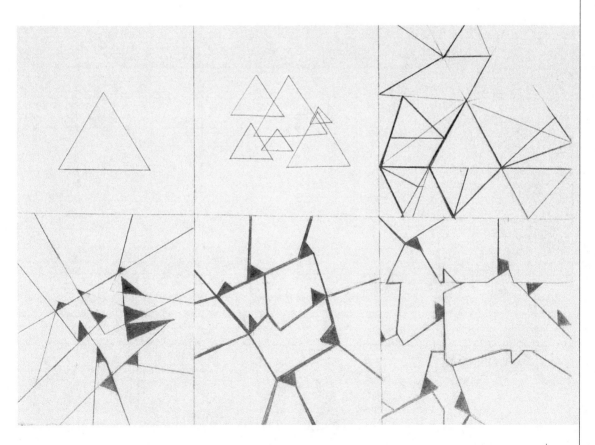

图 1-6-8
几何形体的变形（4）

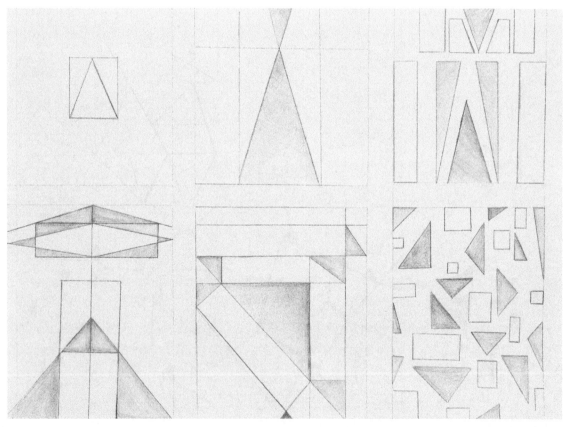

图1-6-9
几何形体的变形（5）

第一章 设计形态造型的方法

CHAPTER 1

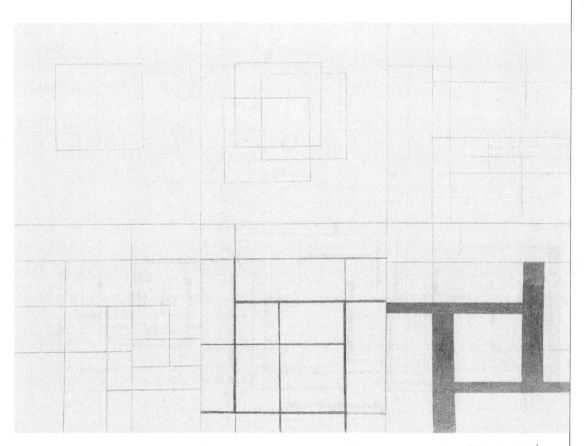

图 1-6-10
几何形体的变形（6）

设计形态造型

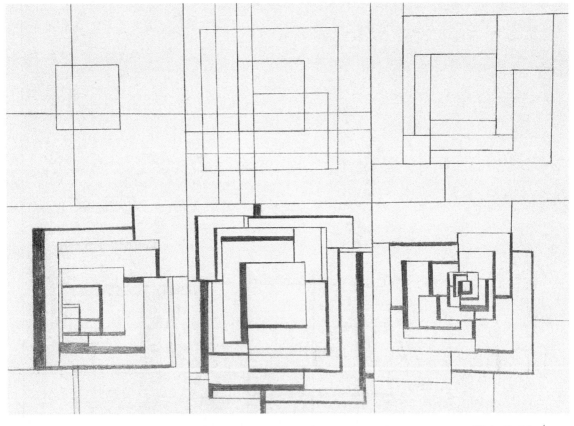

图1-6-11
几何形体的变形（7）

第二章
抽象的基本造型元素

第一节　点造型

　　抽象造型元素的出现是现代艺术的核心价值，现代艺术便是通过这样一种方式进入了艺术的殿堂。现代艺术以极高的难于理解性进入人们的视野，这是对具象艺术极大的补充，也是对具象艺术形式的完善和发展。

　　抽象艺术或者具象艺术都建立在客观观察的基础上，也就是建立在具象视觉表象的基础上，但目的是为了将自然更真实的一面反映出来。艺术家们选择了更加说明问题的艺术形式，最终在一步步的嬗变中脱掉了具象的客观外衣，进入了主观的艺术世界。

　　在通过客观到达主观的旅途中，艺术的表现形式逐渐呈现在画面上，而最基本的艺术痕迹就是点线面。点线面作为艺术表现的基本语言成为了造型的核心，所以对点线面的认知成为了学习和研究现代艺术必须要搞清楚的问题。

　　点是抽象造型艺术中最难于理解的，但又是需要首先理解的基础造型元素。点的具体含义是，当物体消除了所有的视觉细节之后，仅存的唯一的位置细节的元素。对于点来说，具有什么样的表情都是一样的，关键是这个点在哪里。点所处的位置不同，给我们的视觉感受是不同的。点的具体的视觉特点如下。

1.点所处的位置具有重要意义

　　当点在视觉上方的时候，给我们的感觉是上升的；当点的位置是处于视觉下方的时候，给我们的感受是下滑的；点在左边的时候仿佛是向左边飘移的；点在右边的时候仿佛是向右边移动的。但是当点在视觉的黄金分割的位置时，点的状态几乎是平衡且静止的。点的位置一旦是在黄金分割点的位置以内的时候，点的状态是向心的。

　　点在画面边缘的位置和在靠近角的位置，给我们的视觉运动速度感是不同的。点在角旁边给人的运动视觉感受快于在边旁边。而且，点在锐角的旁边是接近于角的位置，点在钝角的旁边是远离角的位置，点在直角的旁边是相对平衡的位置。

2.点的运动速度

　　点与点之间的排列秩序越明显，点的运动感就越明显、速度越快；点的排列方式越不规则，点的运动速度就越慢；点与点之间的对比越大，点的运动速度就越快（图2-1-1）。水平线和垂直线在画面中的运动方式是在二维的平面里活动的，但是画面中的点是在做视觉的纵深运动，是向三维空间的内部延伸。

　　从视觉上的速度看，垂直线的运动速度要快于水平方向的线，水平方向的线的运动速度要快于点，当然也要参照点的对比关系。点越小运动速度就越慢，且逐渐地倾向于静止。点潜在地具有突然爆发的巨大的视觉爆炸力。

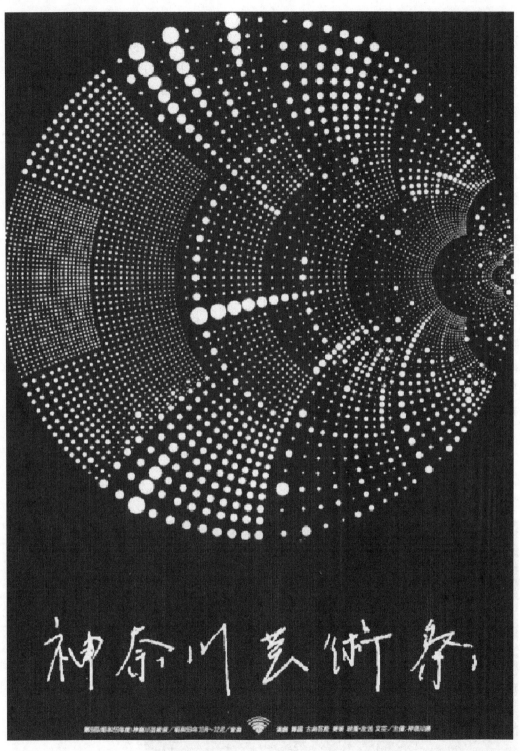

图2-1-1
《神奈川艺术节》/五十岚威畅

3.点的视觉力量

点的视觉作用力是向心的,由于点的运动方向是离开我们的视觉范围,所以带动周边的视觉力场产生了视觉的高密度区域,从而造成了视觉的紧张度,也就是画面视觉分布的不平衡性,所以点总是吸引我们视线的内容(图2-1-2)。相比之下,面的视觉密度是疏松的。

点和面之间应该有一个中性的位置关系,既是点又是面的时候,这时的面或点真正位于静止的零点。一旦离开该零点位置,点或面就以相同的视觉速度远离或接近我们。当然,零点的界定仍是个主观的问题,需要考虑到我们的视点与画面之间的距离关系。

4.点是实体与虚体的过渡

点给我们的视觉感受是远离的,且点的面积越小,就越远离我们,所以点是最接近于消失的形体,也是最虚的实体。由于点作为形态本身是逐渐消失的,所以它是最基本的一种存在方式。

点是形体在成为虚体之前的最后一个具体特征,所以点是连接实体和虚体的过渡环节。由于这个作用,点在任何空间中都可以为实体和虚体之间的过渡建立统一的桥梁和纽带。一旦没有点的过渡,实体与空间之间就会出现强烈的对比和缺乏调和的现象。而点本身没有任何的描述性,它是最概念的艺术形态。后印象派的点彩画法就是将造型的视觉语言降到最低,只在画面中呈现色彩的语言。

图2-1-2
招贴设计/五十岚威畅

万物产生于点,也消失于点。自然界的任何形体都是微粒状态的聚集,而每一个微粒都具备基础"点"的含义。在诸多的微粒状态中,局部地选取具有代表性的点,然后逐渐地提高代表的等级,依次减少点代表的个数,最终只选取一个点来代表整个的物体,这个点所代表的就是该物体所处的位置。

❖ 课题研究

　　1.为何说点是最抽象最难懂的认知形式?

　　2.点与空间的关系是需要深刻认知的问题,任何实体的概念都是作为虚体的空间界定的。

　　3.了解点本身的美学形式,需要对组织的规则性有深入的认知。

❖ 课后作业

　　1.选取任何一个实体形态,针对该形体逐渐提炼出该物体的重要位置,随后将所有非点性的视觉形态都删除。

　　2.针对所提取的点,打乱原先的规律排布,建立全新的秩序关系。

示范作品(图2-1-3 ~ 图2-1-8)

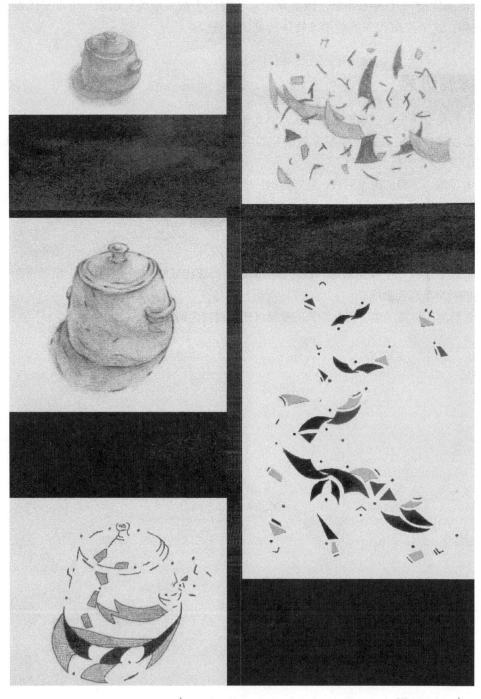

图2-1-3
点造型的提取与布局(1)

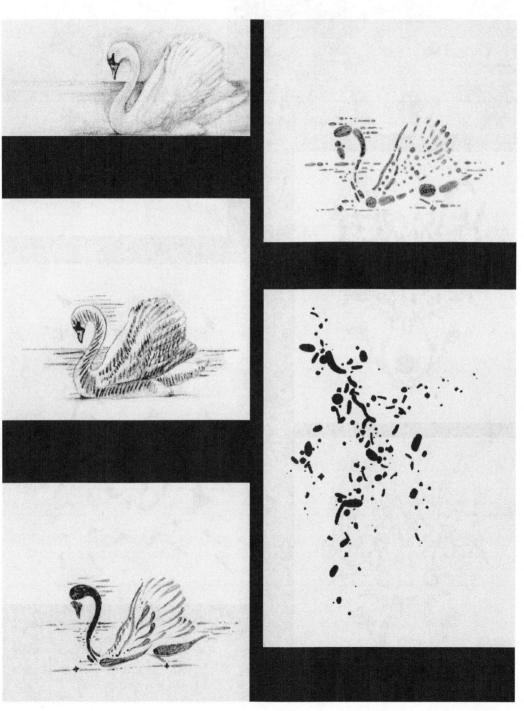

图2-1-4
点造型的提取与布局（2）

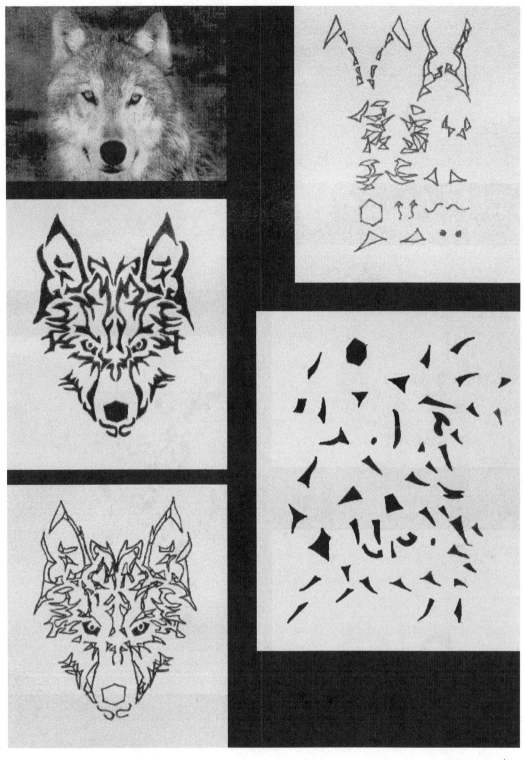

图2-1-5
点造型的提取与布局（3）

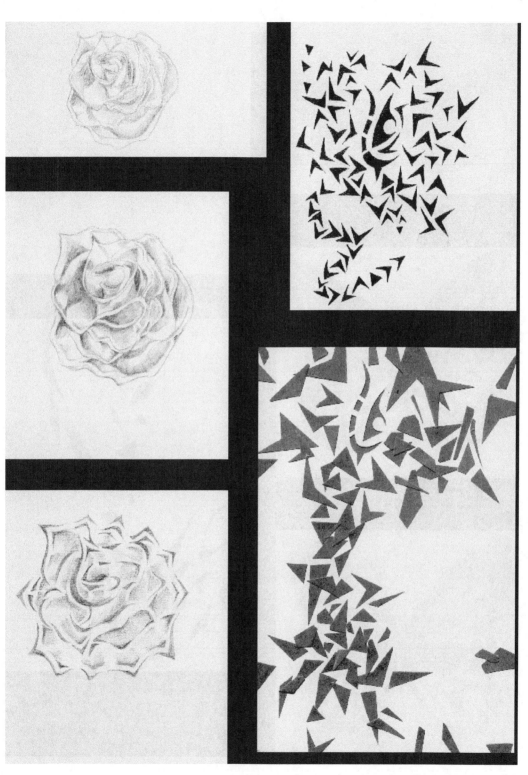

图2-1-6
点造型的提取与布局（4）

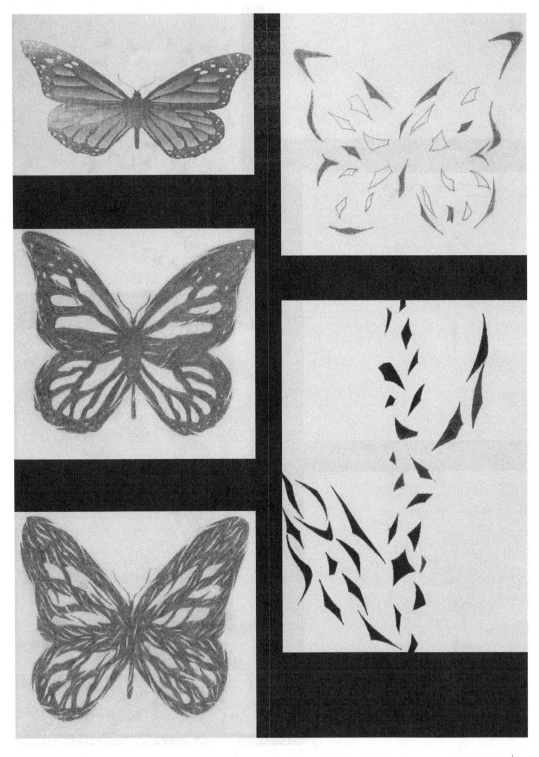

图2-1-7
点造型的提取与布局（5）

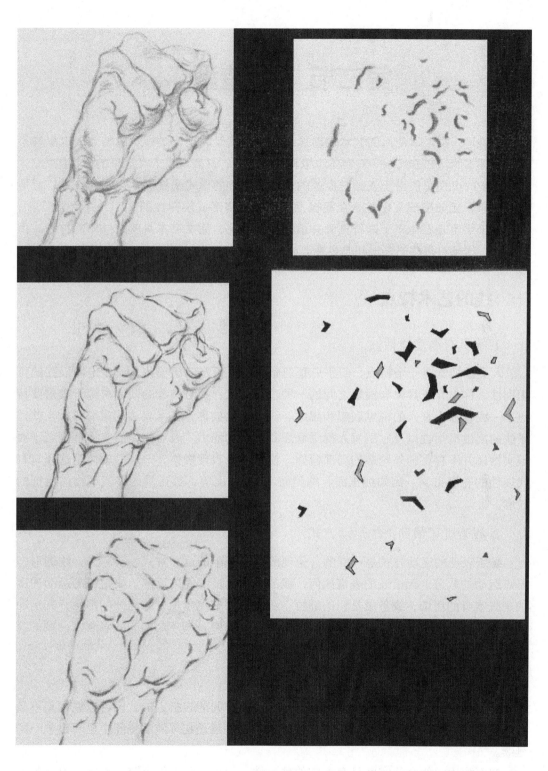

图2-1-8
点造型的提取与布局（6）

第二节　线造型

线条是人类最早使用的艺术表现形式之一，这反映了人类视觉的特点，也呈现了人类最基本的认知方式——对物体边缘轮廓的认知，并表现了人类最早的概括能力。

线条的出现可能出于人类对痕迹的认知。痕迹的形式最终被人类掌握，并广泛地用于记录，比如楔形文字就是在泥板上刻画，最终形成规律性的文字，并用于记录；中国的汉字也是在龟甲上进行刻画并最终走向文字，而文字本身就是抽象的符号。由此可见，线条对自然的表现并非客观地描画，它具备自身的艺术表达能力。

一、线的艺术特点

1. 线具有高度概括性

人类的视觉有一个特点，似乎总是忽略细节，而走向简单化，或是走向最强的可识别性。作为介于具象与抽象之间的一种过渡形式，线对具象的表现来源于其重要特点——线容易引发人的视觉联想和想象。线之所以被称为艺术表达的重要形式，就在于线的高度概括性以及它引发人视觉联想和想象的能力。线对物体的表达都是基于对现实物体并不存在的外轮廓的局部概括。使用线条表现物体，一般的规律是选择具有代表性的轮廓空间，比如纯正面、纯侧面或3/4侧面等，都是最能够表现物体特征的轮廓。

2. 线表现了最简洁的运动方式

线所表现的运动方式是一维的，呈现的是最基础的运动方式。实际上，线的形态是点运动的轨迹。无论线的表情如何，线的运动速度都是匀速的。决定线的运动速度的是线本身的粗细，线条越是粗的部位，线的运动速度越慢，线越细的部位，其运动速度越快；线条之间的间隔越远，线的运动速度越慢，线条之间的间隔越密，线的速度越快。

3. 线简化了空间

线的空间含义是模糊的。线的存在是建立在空间的转折上的，也可以说线是不具备明确的空间性的，它仅代表了空间的延伸，而且只是在单纯的空间中呈现出单一的延续。

与面相比，线会使空间具有相应的抽象性，使得空间变得具有一维性，也就是简化了空间，将人的视觉调整到相对安静的状态，从而带来空间的视觉美感（图2-2-1）；

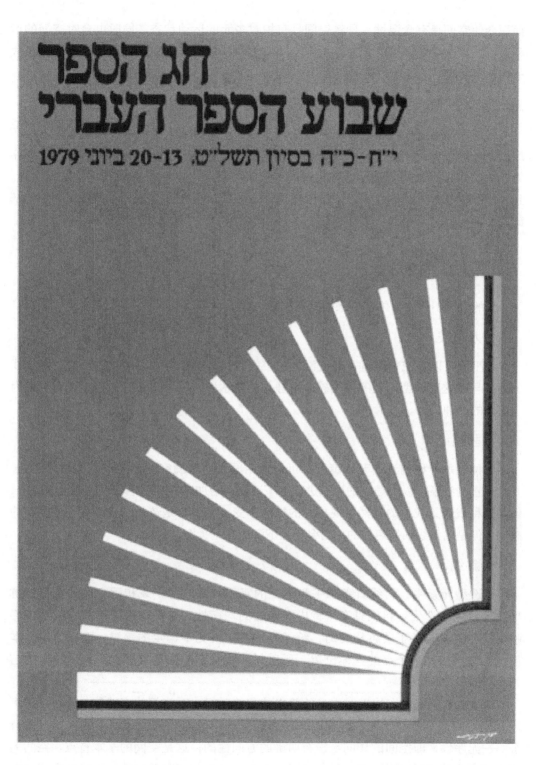

图2-2-1

招贴设计/Dan Reisinger

而面会使空间具有含混性，导致空间具有相对多元的运动状态，同时也会对空间的运动进行适度的规范。因而，为了组织空间的运动秩序，人们喜欢在广场上布置块面式的雕塑将无序的空间简洁化、明朗化。

4. 线是二维空间的基本识别手段

人类选择线这种最节省时间的形式作为最早的记录方式，这种方式成为了人们在二维空间的基本识别手段，因而线也成为人类最基本的审视方式——文字符号。线作为艺术的表达方式在于其所体现出视觉的重要特点——视觉的运动方式就是线性的。且由于线本身并不具有具象性，这就决定了人类的审美方式是建立在想象和联想的基础上的。

二、线的造型美感

线的种类不同，所体现出来的艺术美感也是不同的。

1. 水平线

水平线可以将空间推远，塑造深远的空间效果，是远离我们的视觉形式。水平线的远去导致这种造型给人的视觉感受是静态的。水平线收纳了所有的视觉语言，成为了它们的一种归宿。

2. 垂直线

这种线是一种前进的艺术造型，可以将空间变小，使空间具有一种前扑的感觉，并且垂直的线条可以引导人的视线进行上下运动，增加空间的动感和人的视觉疲劳感，但是这种线带给我们的仍然是规律性的视觉享受。线条若是较长的会给人一种上升的感觉，但是如果线条是短促的，则会导致下沉的感觉（图2-2-2）。

3. 斜线

在造型元素中，斜线具备水平和垂直的双重特性，水平线和垂直线的互相对抗导致了斜线的产生。斜线具有一种内在矛盾的均衡性，正是这种矛盾双方的互相影响，使得斜线充满了诱惑和变幻，给予欣赏者以视觉不稳定的美感。而且，斜线本质上无法预知下一个点的具体位置，所以斜线给我们的视觉感受又带有偶然性的艺术审美。

水平线和垂直线在体现线本身的艺术特点的时候，对空间的表现是一种特定的呈现，空间的本质特点是无法体现出来的。而空间中的斜线体现了空间的重要艺术特征——无序性，即空间的导向是没有明确的方向性的，这是空间的基本特点。空间的定向基于人的主观意识形态。斜线摆脱了水平和垂直的空间单向性，可以将空间的内涵体现出来。

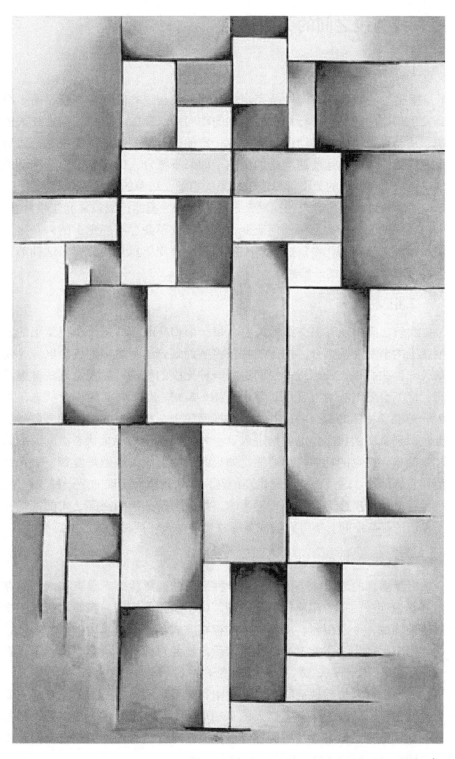

图2-2-2
风格派绘画/凡·杜斯伯格

三、线与线之间的关系语言

1. 平行

相平行的线条的方向性是完全相同的，线与线之间保持高度平衡、高度一致，不会发生相交的关系。平行线引导视觉的动向是双向的，这种方向性受人的视觉惯性影响，从而导致视线在移动的过程中有一定的速度感。如果画面中平行线造型符合人的视觉规律，线条的运动速度是加快的；如果不符合人的视觉习惯，运动的速度会相对地迟缓。这种线条的节奏可以通过线条的粗细、线条的颜色等来调节。

高度一致的线条给人的视觉带来非常统一的美感，线条之间互相尊重、高度一致，互相之间的关系不会发生任何改变，人的视觉不会存在视觉上的兴奋点，美感存在于一种微妙的节奏变化中。这使得空间呈现一种简单重复的节奏，这种节奏可以使人们的视觉产生时间上的一维感。

2. 相交

线条之间出现互相交织的关系，每一个相交的点都是一个视觉上的紧张点，都是视觉上的节奏高潮部分。相交的线条将画面划分出不规则的各个区域，使得画面空间给人一种失去平衡的感觉，空间进入一种无序的状态，而视觉无法掌握纷繁的组织关系，也不会停留在对混乱的追寻中（图2-2-3）。对于失衡的物理状态，人的知觉会进入一种视觉补性的幻想中，并反映到视网膜上，从而更改视觉的具象特征，使人进入无法识别真实的状态，也就是进入了一种视而不见的视觉状态。画面的结构组织关系越是简单，视觉的补性将越明显，如果画面的组织关系越是复杂，进入知觉幻想的可能性就越困难。这是一种视觉生理的作用。如果画面呈现的是一种规律性的视觉状态，视觉补性就会产生无规律的审美需求。如果塑造失衡的空间，人的视觉补性就会进入更深层的平衡空间，所得到的视觉形象会调动人性更深层的审美感受。

3. 垂直

相互垂直的造型状态，同样是一种平衡的视觉状态。垂直和水平的存在是基于自然界普遍存在的重力和反重力的因素。由于重力的原因，自然界所有的物体都具有垂直于地面的一个作用力，所有物体的存在方式都在服从重力的作用形式，并在反重力的作用下呈现出平衡状态。蒙德里安后期作品对自然的解释，都基于垂直和水平的自然原理关系，基于红、黄、蓝的自然色彩关系。

互相垂直的关系是空间中的一种中和关系，两者之间的关系是在空间中的理性结合。互相垂直的双方保持了最大的互相尊重，互相没有过多地削弱，而是在中和的状态下互相坚持。垂直像是空间中的白色，水平像是空间中的黑色，两者相互在空间中理性地交替，反映了自然界真实的存在本质。

垂直关系对空间的分割，造成空间力场的分布不再是均衡的，但是空间中力场的

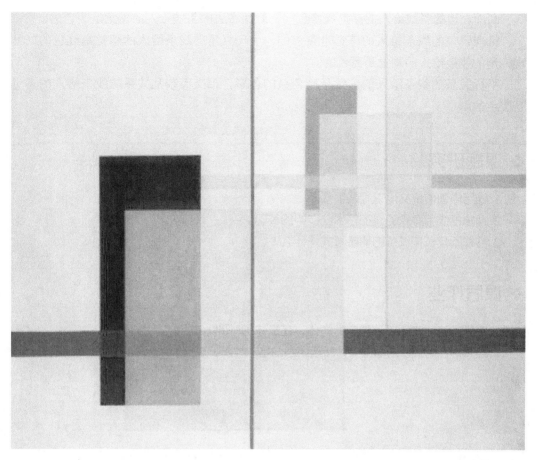

图2-2-3
构成绘画/莫霍里·纳吉

消解在空间的边缘,也就是在空间的边缘消失。在互相垂直的画面空间中,由于外轮廓造成画面内部视觉力场的布局是垂直性质的,所以画面垂直的空间关系是对画面空间最好的适应,是空间性质最好的视觉表现,也是最符合人视觉习惯的平衡形态。

四、线与色彩之间的关系语言

并列的水平线条给人暖色的感觉,并列的垂直线条给人的感觉是冷色的。

水平的线条给人的感觉是黑色的,垂直的线条给人的感觉是白色的,也就是,越是接近水平线的线条给人的感觉明度越低,越是接近垂直的线条给人的感觉明度越高。

曲线给人的感觉是暖色的,折线给人的感觉是冷色的。

画面左边的斜线给人的感觉是冷色的，画面右边的斜线给人的感觉是暖色的。

呈现锐角的线条给人的感觉是黄色的，呈现直角的线条给人的感觉是红色的，呈现钝角的线条给人的感觉是蓝色的。

平行关系的线条给人的感觉是冷色系的色彩，相交而杂乱关系的线条给人的感觉是暖色的。

❖ 课题研究

1. 线与中国传统文化之间的关系。
2. 抽象的线与意象的线在艺术创作中的表现。
3. 各种不同表情线条的情感形式是什么？

❖ 课后作业

1. 在现实生活中任选一种自然物体，在形体的基础上进行线条的提炼。
2. 在提炼出的线条的基础上，保留线条的基本性质，进行线条组织秩序的重新排列。

示范作品（图2-2-4 ~ 图2-2-8）

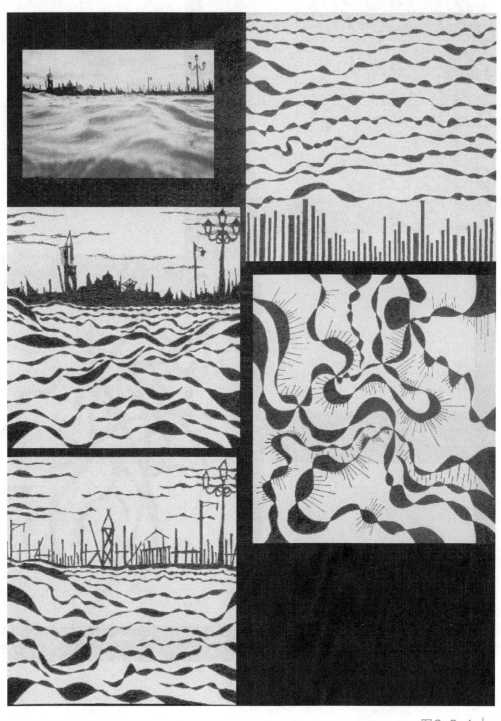

图2-2-4
线的提炼与排列（1）

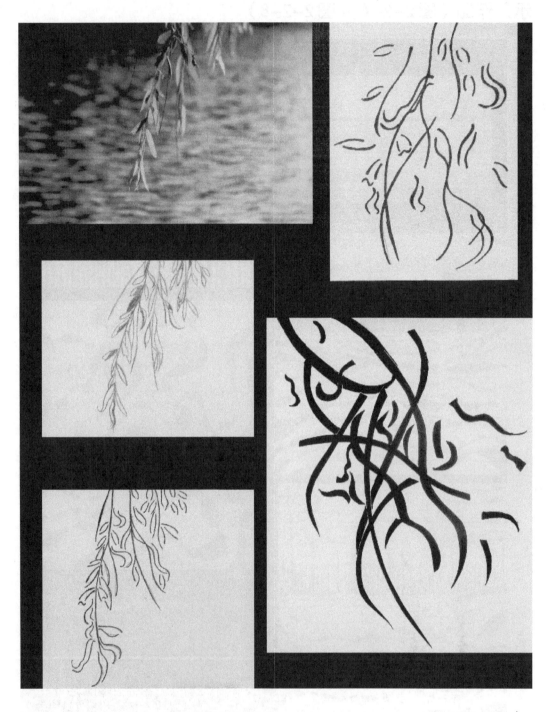

图2-2-5
线的提炼与排列（2）

图2-2-6
线的提炼与排列（3）

设计形态造型

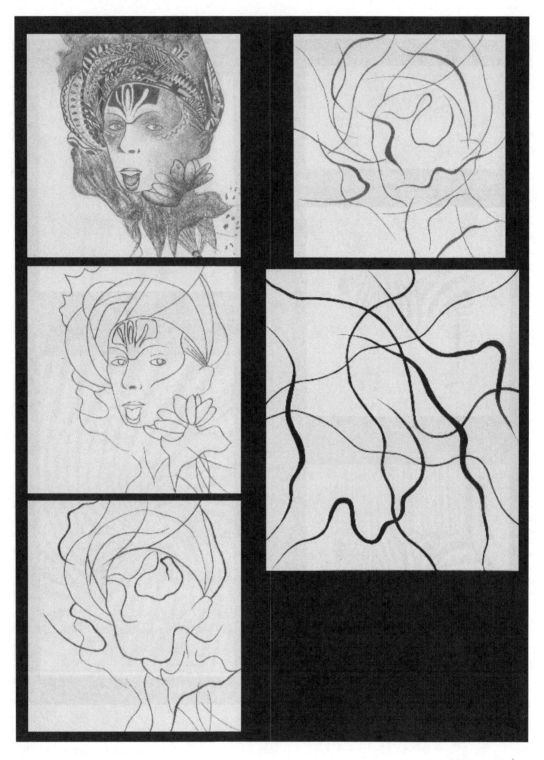

图2-2-7
线的提炼与排列（4）

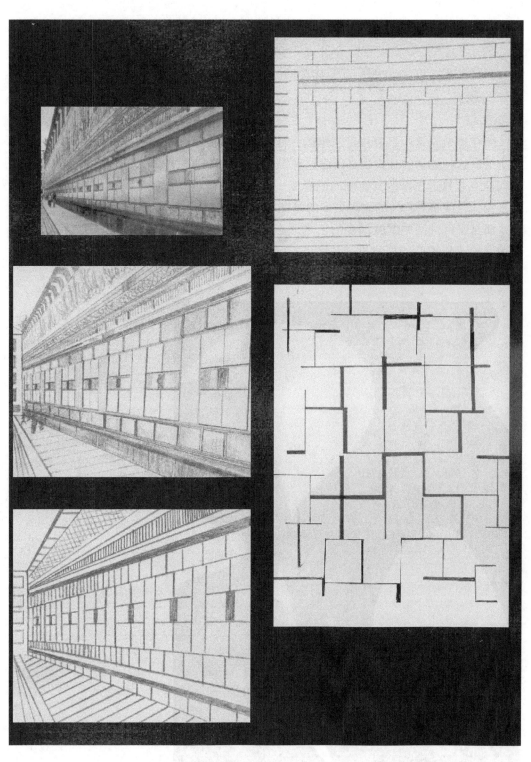

图2-2-8
线的提炼与排列(5)

第三节　面造型

面在造型元素中是最接近三维的。西方的绘画体系大多是建立在传统素描体系基础上的。这种绘画的方式就是用面这种二维空间的表现方式来表现光在物体上的变化，从而建立起接近三维的真实画面的感受；而东方绘画的本质主要是使用线条的方式来体现物体，线条对物体的表现更多的是在表现一种虚感的外轮廓。

面是平面空间中维度最多的艺术形态。在视觉力场上，面的视觉张力是向周边扩张的，给人以离心的视觉感受（图2-3-1），相比之下，点的视觉张力是向心的，线的视觉张力则是平衡的，因而，线是三种基本造型元素中的视觉力场最中和的造型。

图2-3-1
海报设计/艾明·霍夫曼

由于面的视觉力场是向周边扩张的，它对画面的周边施加了很强的视觉压力，所以形成了对周边物体排外的状态。对于视觉来说，面本身是主动占有的，点本身是被动占有的。因而，出自点空间的物体对视觉而言具有主动性，而当视觉接触到面的时候会产生被动的感觉。

尽管面所塑造的主动空间导致了人的被动性，点所塑造的被动空间导致了人的主动性，但对两者进行审美的过程是中性的，也可以说整个审美的空间是完美统一的。人在被动的空间中潜在的审美感受是恐惧的，相反，在主动的空间中的审美感受是喜悦的。

一、面在空间里的造型关系

1. 分离

面与面之间的关系是相互分离的。面与面之间存在一定的距离性，面之间的距离越远其对比关系就越协调，大面积的面对小面积的面具有一种吸引和统治的作用，小面积的面对大面积的面具有一种依附和点缀的作用。如果两种面的面积相当就需要相应的调和手法来调节，但是最好的调和手法就是通过面积的大小来调节。

2. 重叠

重叠是面之间的一种最常见的关系，它是面之间通过叠压出现的一种视觉现象。这种视觉现象导致面之间具有一种前后的空间关系，在造型之初就具备了主次的视觉秩序。重叠使得画面具备了基础的空间深度，是对空间进深最基础的表现。

3. 透叠

透叠是面之间出现的很特殊的关系，透叠将空间中充当背景的面被遮挡的区域投射到前面的面上，前面的面含蓄地透出后面被遮挡的视觉区域。这种视觉关系是一种视觉上求全的心理补充，被重叠区域的归属性变得含糊而不确定。在视觉上给人一种特殊的审美趣味，而且通过该区域，人的视觉会产生一种调和的感受。

4. 差叠

差叠是一种在空间中面与面相交的关系，相交的区域是共同拥有的部分，但又是独立的，所以这个区域在视觉上既要具有双方的特性，又要具有自己独立的特征。这是这个部分最重要的特点，它在空间中联系统一了面之间的关系。

二、面的三原形

面的三原形是圆形、三角形、正方形。在塞尚的立体主义之初，设定了几种基本

几何形体：长方体、正方体、球体、柱体、锥体。如果将空间中的这几种基本的几何形体体现在二维的视觉空间中，它们就具备了三原形的基本特征。

在设计中，三原形相当于色彩中的三原色，这三种基本的几何形体可以组合成平面中所有的视觉形象。从设计原则的角度看，看到了三原形就等同于看到了所有的自然形体。

三原形在某种意义上具备符号学的意义，是经过概括提炼出来的最抽象的最本原的形体。它们就像一个简单的汉字，但却具有很多概念的阐释和意义的引申。三原形的狭义是简单的几何形体，广义是它们具有代表了各种不同形体的意义（图2-3-2）。

图2-3-2
平面招贴/马克思·比尔

圆形，代表了自然界所有运动中最基本的运动方式和节奏形式。起点从一离开就在走向终点，点在任何一个位置的运动轨迹都是相同的，圆上任何一个点到圆心的距离都相等。在自然界中，太阳系里所有的星际球体都在沿着相应的轨道做近似圆形的轨迹运动。自古以来，圆形就在人类心目中充满了神奇的力量，并成为许多部落或民族文化的象征符号。在中国传统文化中，人们借助于圆形即太极，来体现自然规律的本质。

三角形，这里指的是等边三角形，它有三个角度相等的锐角。三角形的三个边缘围合成了一个最基础的面，它与负空间之间的关系主要是体现在锐角上。这个面虽然是最基础的，但又是最富有活力的视觉形态。同时，三角形也展示了一种基础的力学，它将空间的压力，体现在最少的接触点上。任何一个点一旦受力，都可以将力均匀地分散到另外两个点上。所以三角形成为空间中最简单的力学构造，古埃及的金字塔、中国的屋顶都在阐释着这一古老的构造。

正方形，在空间中体现了线条关系中最基本的两种，即自然界最基本的平衡关系——垂直和水平，并体现了相邻两条线之间形成的互相垂直的角度关系。如果说，存在几乎等同于水平和垂直，那么正方形就反映了所有物质形态的存在方式。也是因此，冷抽象的代表人物蒙德里安在其绘画中使用的造型语言排除三原色之后，就只剩下垂直线和水平线了。正方形的边缘是90°的交叉关系，这种关系体现了自然界最基本的平衡，所以它是动感最弱的视觉形体。

❖ 课题研究

1. 面在空间设计中的重要视觉冲击力。
2. 三原形在视觉设计中的重要作用。
3. 三原形抽象含义的文化价值。

❖ 课后作业

1. 在现实生活中任选一个实体，进行面的提炼。
2. 在提炼面的基础上，重新进行秩序的布局。

设计形态造型

示范作品（图2-3-3 ~ 图2-3-6）

图2-3-3
面的提炼与布局（1）

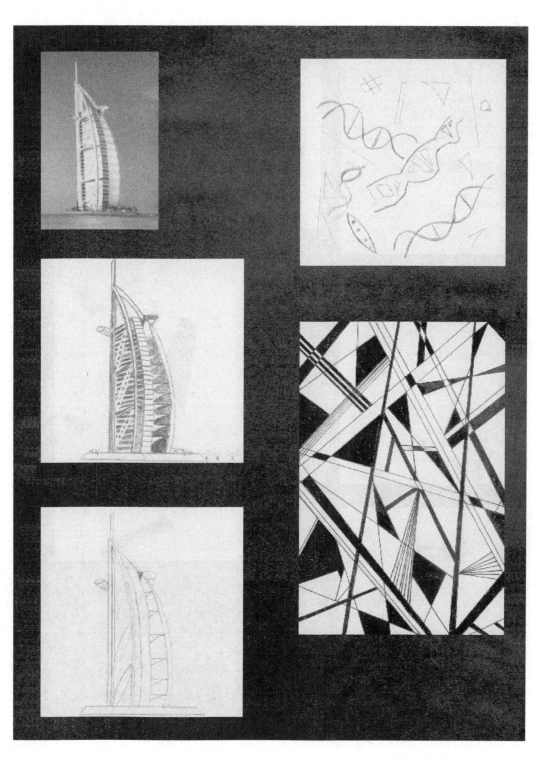

图2-3-4
面的提炼与布局（2）

图2-3-5
面的提炼与布局（3）

图2-3-6
面的提炼与布局（4）

第三章
空间造型

3 Chapter

"凡虚空皆气也，聚则显，显则人谓之有。散则隐，隐则人谓之无。"这是王夫之关于空间含义的阐释，也体现了中国人对空间的认知。

早在春秋时期，老子就在《道德经》总结到："三十幅共一毂，当其无有，车之用也。埏埴以为器，当其无有，器之用也。凿户牖以为室，当其无有，室之用也。故有之以为利，无之以为用。"这说明"无"存在的意义，也说明了"空间"对生活的价值。在当代设计中，特别是日本的设计文化，与中国文化颇有渊源。日本著名设计师原研哉曾说过，"设计不是设计有，而是设计无"，这也说明了空间在设计中的重要作用。

空间在不同的学科体系中的定义是不同的。哲学对空间的定义是，空间是具体事物的组成部分，是人脑对世界的具体事物进行逐级分解后形成和产生的绝对事物，是具体事物普遍存在的一般规定，所有的物质形式都存在空间的基本特征。

在艺术学中，空间是在造型上给人以距离感、包围感、方向感和体积感的视觉形态，针对的是空间的容积。

第一节 空间造型的特点

空间造型的特点如下。

1.包围感

这与哲学中空间的内敛性是相同的。无论我们处于什么位置，空间给我们的视觉感受总是包围的，这是空间的无限性造成的（图3-1-1）。我们的一生都是处于空间的包围之下，但是不同形态的空间给我们的感受也是不同的。在垂直的空间中，人的审美感受是纵向的，在宽敞的空间中人的感受是向四周延展的。

2.距离感

在造型中，空间能给人以或远或近的感受，即空间的距离感，这源于空间的广延性。

3.方向感

空间本身是没有方向感的，方向是我们看东西的时候由视觉导致的视觉习惯，是主观对客观的一种把握，这也是建立在空间广延性的基础上的。

4.体积感

这同样是由空间的广延性导致的，由于空间是三维的，所以空间中的所有物体都是三维的，体积就是三维的艺术感觉。

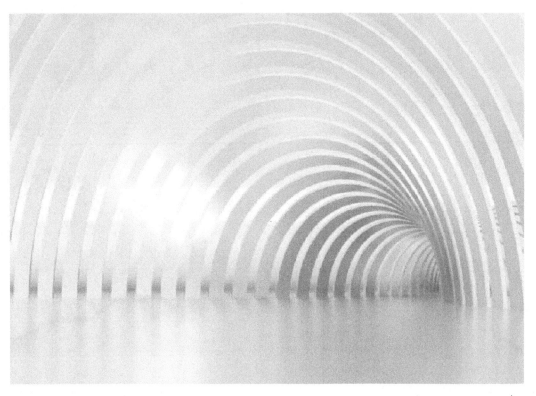

图3-1-1
空间的包围感

第二节 空间造型的表现方法

平面中的空间表现主要包括两部分内容：一是空间的深度（图3-2-1），二是空间的布局。

一、空间深度的表现方法

1.散点透视

首先平面空间的深度，源于人类视觉对三维空间的依赖性，人们习惯于在二维的视觉空间中寻求三维的视觉幻象。而中国古代南北朝时期宗炳提出了焦点透视存在的

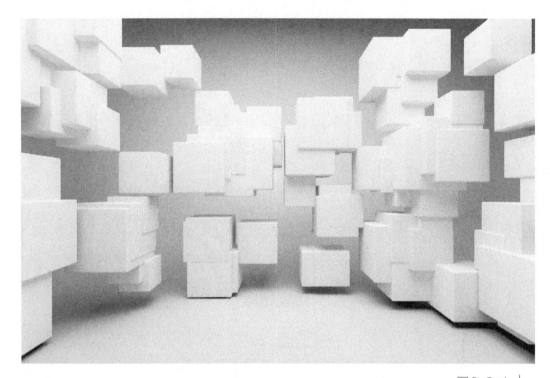

图 3-2-1
空间深度的表现

缺点,从而选择了散点透视的视觉表现手法。散点透视给人以运动的视角,使人观察艺术作品的视域变得广阔、层次变得丰富。

　　散点透视可以说是一种直觉透视,这种透视的方法可以不受时空的限制,给艺术的表达方式带来了最大的自由度。这种表现的方式不是一个固定的理论体系,不具备科学的严谨性,但是却带有二维的空间特点。在平面空间表达的过程中,所有的视觉语言都是二维性的,不是煞费苦心地经营第三维度的关系,而是将第三维度的空间置于人的想象和联想当中,将人纳入到审美的过程当中。

　　散点透视是一种最直观的表现方法,在表现过程中,物体没有因为透视的关系而发生形体大小的变化,但形体在进入二维的过程中为了适应空间的压缩,发生了适度的变形,从而由三维空间的形体变成了二维空间的形状。

　　在西方现代艺术中,立体主义的毕加索发现了散点透视这种古老表现方式的优点,在他的绘画中大胆地使用了这种表现的方式,从而使画面呈现了一种全新的视觉特征,立体主义也成为了20世纪最具有代表性的艺术流派。

2.焦点透视

焦点透视是三维空间最科学的透视体系，该体系详细而规律性地阐述了三维空间与二维空间的关系，以及在二维的空间里如何构筑三维的空间视觉幻象。

3.重叠

重叠也是一种基本的空间表现方法，通过形体在空间中不同的叠放次序，产生前后的空间关系，从而表现空间的进深。中国的传统山水画中有一种叫作"深远"的空间表现手法，该手法就是通过山体的前后遮挡来表现空间的深度。

这种空间的表现方法主要体现在，前面的物体是以全形的形态体现出来，后面的形体以缺形的形态体现出来，也就是在知觉上全形的物体离我们的距离感较近，缺形的物体离我们的距离感较远。

重叠的秩序关系会将二维空间的画面呈现图和底的关系。充当"图"的图形在画面里距离我们的关系较近，充当"底"的图形自然就有被推远的感觉，这种关系依次呈现就逐渐表现了空间的深度关系。

4.大小与空间

这个规律是基于焦点透视而产生的点与空间的关系。在平面的空间中，大的物体给我们的视觉感受是靠近的，而小的物体就有远去的感觉。

相比之下，形体偏大的物体可识别的细节要多于小的物体形态，而相同的物体形态距离我们越近，可以识别的细节就越多，反之可以识别的物体的细节越多，距离我们的眼睛就越近。

5.疏密与空间

对于大小相同的物体，物体之间的密度越大，给我们的视觉感受就越近，密度越小，在视觉上给我们的感觉就越远。

对于单个物体而言，密集的物体，可以造成视觉的紧张性，密度越高，视觉的紧张感就越强，从而产生近距离的感受。要是物体的密度越小，物体造成的紧张程度就越弱，视觉上就越是平淡，从而造成视觉距离的疏远。

密度的大小直接作用于人的视觉感受。不管是点、线还是面，都是同样的道理。

二、空间布局的表现方法

1.重复的空间布局

这种布局方法是将画面平均地分布成同等大小的空间，空间的大小是完全相同的，不同的只是空间的位置。

2. 渐变的空间布局

它是将画面划分成面积逐渐变大或者是逐渐变小的空间,需要注意的是,空间是逐渐变化的,不是突变的(图3-2-2)。

3. 近似的空间布局

近似的空间布局是将空间划分成同等类型的空间形状,空间是类似的形态。

图3-2-2
渐变的空间布局